DIBUJAR

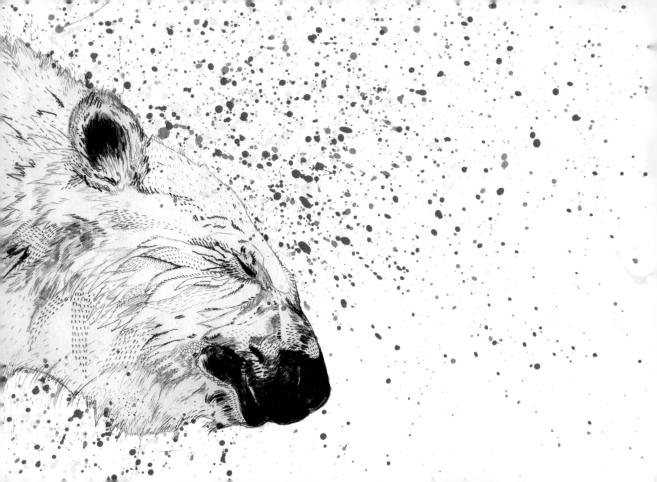

DIBUJAR

TRUCOS, TÉCNICAS Y RECURSOS PARA LA INSPIRACIÓN VISUAL

HELEN BIRCH

GG®

Dedicado a Joyce (Cooper) Birch y Jo *Fuzzbox* Dunne

Título original F*reehand. Sketching Tips and Tricks Drawn from Art*
Publicado originalmente por RotoVision, 2013

Dirección de arte: Emily Portnoy
Edición de arte: Jennifer Osborne
Diseño: Lucy Smith/The Entente

Traducción de Darío Giménez
Diseño de la cubierta: Toni Cabré / Editorial Gustavo Gili, SL

1ª edición, 9ª tirada, 2020

© RotoVision SA, 2013
© de la traducción: Darío Giménez
para la edición castellana:
© Editorial Gustavo Gili, SL, Barcelona, 2014

Printed in China
ISBN: 978-84-252-2693-9
Depósito legal: B. 24812-2018

Editorial Gustavo Gili, SL
Via Laietana 47, 2°, 08003 Barcelona, España.
Tel. (+34) 93 322 81 61
Valle de Bravo 21, 53050 Naucalpan, México.
Tel. (+52) 55 55 60 60 11

Créditos de las imágenes
Cubierta (desde arriba izq., en sentido horario): Carine Brancowitz, Emily Watkins, Liam Stevens, Sandra Dieckmann y Jamie Mills, David Gómez Maestre, Paula Mills, Marina Molares, Ana Montiel

Contracubierta (de izq. a dcha.): Dain Fagerholm, Sandra Dieckmann, Stephanie Kubo, Sophie Leblanc

Página 2: Sandra Dieckmann y Jamie Mills (ver entrada en pág. 180)
Página 5: Carine Brancowitz
Página 7: Frida Stenmark (ver entrada en pág. 70)
Página 15: Sandra Dieckmann
Páginas 16/17: Chris Keegan
Páginas 192/193: Stephanie Kubo (ver entrada en pág. 108)

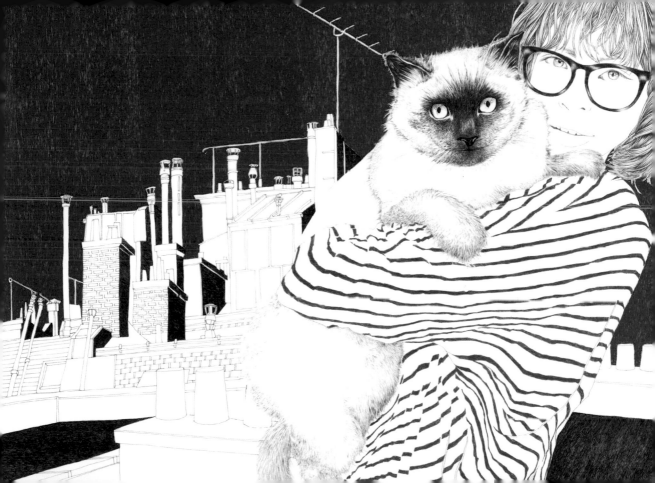

Cómo navegar por este libro

Además del índice de contenidos que ves en la página siguiente, hemos incluido un índice por categorías y otro visual para ayudarte a consultar este libro. Utilízalos para encontrar información o ilustraciones específicas de forma más ágil y rápida.

Índice por categorías

Para facilitar la comparación entre los estilos y motivos de las imágenes que aparecen en este libro hemos clasificado sus técnicas y características en cuatro categorías —elemento principal, técnica, tipo de dibujo y motivo—. A cada una de ellas le corresponde un icono distintivo, que aparece junto a la ilustración. En las páginas 8-9 puedes consultar el índice completo de las categorías y los elementos que las forman.

Índice visual

Dado que *Dibujar* tiene tanto de compendio de técnicas como de inspiración visual, hemos incluido también un índice visual en las páginas 10-13. Si te interesa encontrar una imagen que has visto en el libro o buscas un estilo, color o fondo específicos, este índice te llevará directamente a la página indicada. En la miniatura de cada ilustración te indicamos el número de la página correspondiente. Ten en cuenta que cuando una entrada incluye más de una ilustración solo aparece una de ellas en este índice.

Lágrimas de detalles

Para que puedas apreciar los trazos más finos y los dibujos más elaborados, hemos incluido estas "lágrimas" en las que se amplía un fragmento de la ilustración para ofrecerte una vista más detallada.

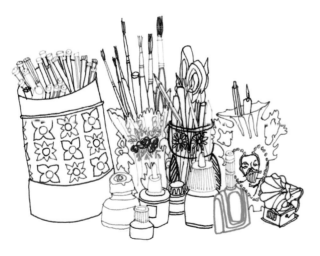

Elemento principal

Técnica

Tipo de dibujo

Motivo

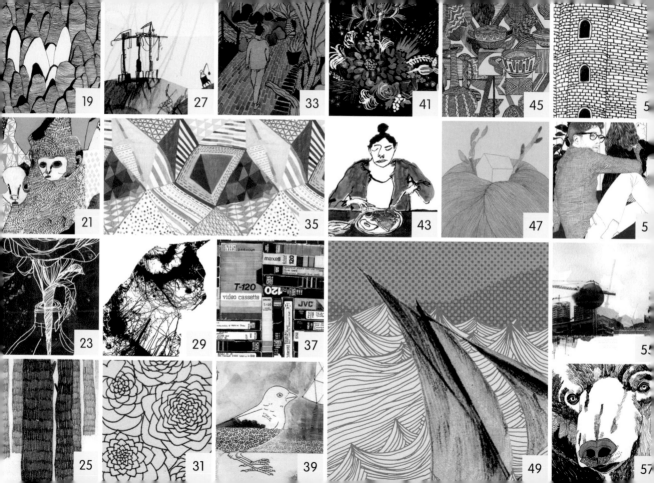

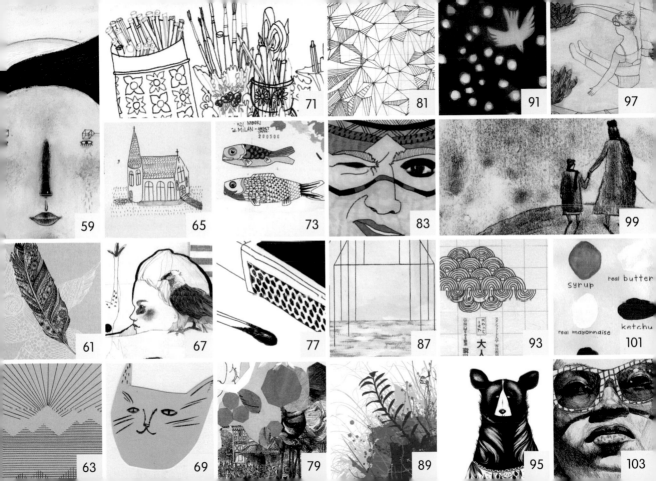

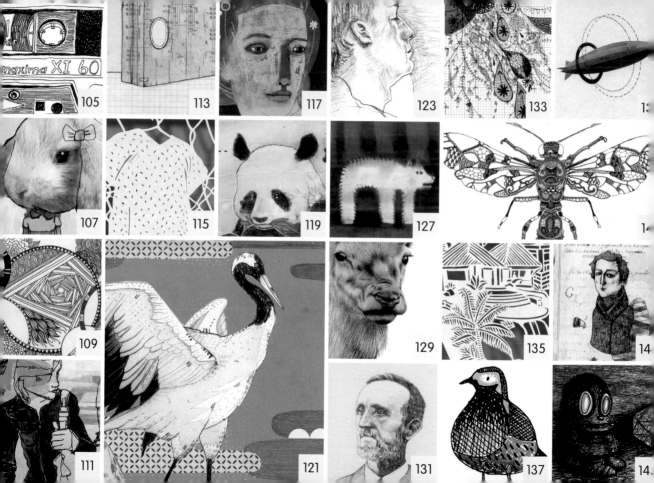

105
113
117
123
133
1
107
115
119
127
14
109
121
129
135
14
111
131
137
14

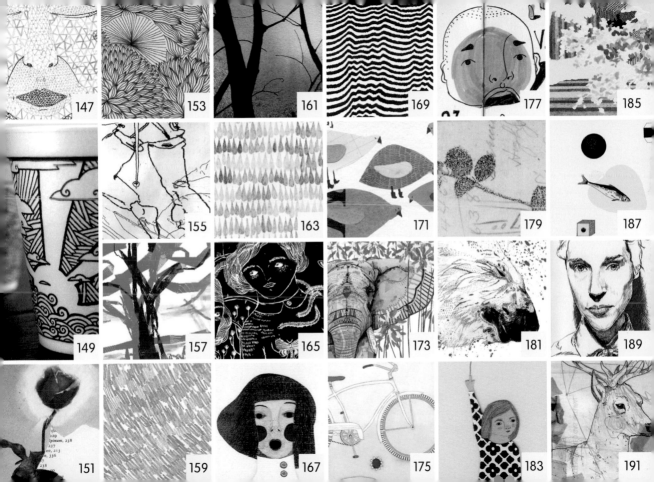

147
153
161
169
177
185
155
163
171
179
187
149
157
165
173
181
189
151
159
167
175
183
191

¿Qué es dibujar?

Dibujar es algo que hacemos con toda naturalidad y alegría desde bien pequeños. No es hasta que nos volvemos conscientes de que los demás pueden juzgar nuestros dibujos cuando muchos de nosotros empezamos a pensar que no sabemos dibujar. Entonces pasamos a criticar nuestros dibujos o, simplemente, dejamos de dibujar.

Hay demasiadas personas que ven el dibujo como un truco o conjuro mágico —algo para lo que es necesario estar dotado de un talento innato—, pero no se trata de eso. Si quieres dibujar, lo más importante es que tengas interés por hacerlo. Si disfrutas de los dibujos de los demás, si te intriga la cantidad de posibilidades que ofrece esta actividad, te gusta juguetear con distintos materiales o, simplemente, si quieres probar en qué consiste esto del dibujo, entonces ya estás a medio camino de conseguirlo.

Básicamente, dibujar consiste en hacer trazos sobre papel. Pero puede ser mucho más. Piensa en todas las veces en las que te pones a dibujar inconscientemente: cuando haces rayas en la arena, cuando garabateas mientras hablas por teléfono, cuando pasas el dedo por el vaho de una ventana, cuando mueves el cursor por la pantalla del ordenador o cuando rellenas con un boli los blancos de las letras de un texto. El objetivo de todos los ejemplos que te proponemos en este libro es darte confianza para que pruebes nuevas ideas de manera consciente, o que reconsideres aquellas que ya se te hayan ocurrido. Te puede apetecer emular los motivos o temas que aquí aparecen, probar los materiales de dibujo que se muestran o ambas cosas.

Dibujar es una actividad muy fácil de realizar y que requiere materiales muy básicos. Te puede venir bien centrarte en lo que te rodea o experimentar con ideas suscitadas por colores, texturas, líneas, composiciones… lo que sea. Las aplicaciones digitales de dibujo han ampliado increíblemente estas posibilidades.

No tienes por qué buscar un objetivo para dibujar. Puedes hacerlo para relajarte o liberar energía visual. No hace falta tener un propósito, aunque no pasa nada si lo tienes. Dibujar puede ser algo instintivo, emocional o intelectual. Puedes tener grandes ambiciones o dibujar por mero capricho. Da igual que seas estudiante de arte o que dibujes por simple entretenimiento. Sea lo que sea y sea como sea, dibujar es genial.

Fondo y espacio

Marina Molares

Estos dos paisajes tienen algunos rasgos en común: ambos son monocromáticos, ambos muestran un patrón de motivos repetidos y ambos se dibujaron con un rotulador negro y se montaron después digitalmente. El contraste entre ellos radica en el uso que Molares hace del espacio. La artista ha distribuido los postes de teléfono de manera que se vea el papel del fondo. La tonalidad del papel es un componente importante de este sutil diseño. En la segunda composición ha apretujado muchas figuras en un espacio limitado. Solo las montañas sin colorear dejan ver el papel y en torno a ellas Molares ha empleado unos trazos más gruesos para enfatizar el contraste tonal.

Gran parte de la habilidad que aquí demuestra Molares reside en su elección del motivo y su manera de dibujarlo antes de crear el patrón de repeticiones de manera digital. Tanto el ondulante y rítmico cableado de los postes telefónicos como las montañas similares a cúpulas crean unos patrones fabulosos.

 Línea, construcción

 Tinta negra, digital

 Monocromático, diseño

 Paisaje

Si usas Photoshop o Illustrator, busca tutoriales en Internet para trabajar con motivos repetidos. También hay programas informáticos diseñados expresamente para generar patrones sin fin.

En la página 25 puede verse otro ejemplo de figuras repetidas que dan lugar a un paisaje.

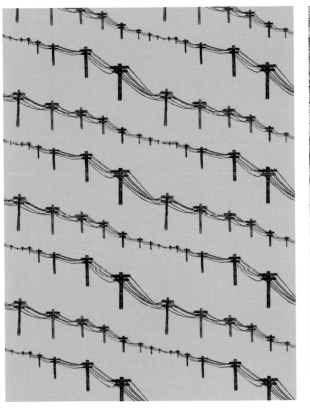
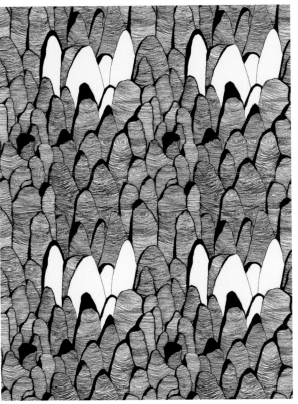

Realidad alternativa

Julia Pott

Este dibujo es un buen ejemplo de equilibrio entre la referencia del mundo real y la imaginación, la experimentación y el diseño. Pott ha creado un collage digital apiñando a sus animales como si posasen para una foto de grupo, lo que contribuye a acentuar el carácter humano con el que ha dotado a sus estrambóticas criaturas. Todo ello prepara el terreno para una realidad alternativa, lo que permite que los momentos de experimentación de Pott —un motivo hecho con espirógrafo, una fecha estampada con sello de goma, círculos y rombos dispuestos de manera aleatoria— se acomoden en la composición sin parecer fuera de lugar.

 Construcción, capas, color

 Rotulador punta fina, digital, collage

 Imaginativo, referencia

 Animales, aves

Pott ha logrado que los colores de sus animales sean perfectamente planos coloreándolos en parte a mano y en parte digitalmente.

Pueden verse otros ejemplos de realidades alternativas en las páginas 27, 49 y 79.

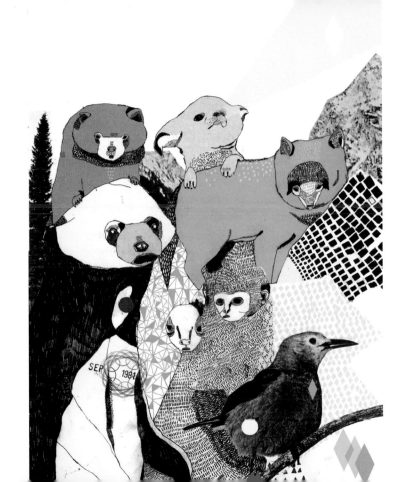

Capas combinadas

Paula Mills

Este es un dibujo hecho de muchas capas combinadas mediante manipulación digital: se aprecian a primera vista color y línea, pero también interviene la textura. Mills ha cubierto un papel texturado con decididos brochazos de color. Las nítidas líneas de rotulador le brindan un contraste eficaz. La capa superior es el dibujo de trazos blancos. Lo ha dibujado de una manera informal, con confianza y empleando una línea fluida y natural para trazar formas sobre el bloque sólido de tinta color cereza. Sus métodos son innovadores: ha usado varias capas de rosa —de distintas opacidades—, ha aclarado algunas, ha añadido imágenes a otras y las ha combinado todas.

 Línea, capas

 Rotulador punta fina, tintas de colores, software de edición de imágenes

 Descriptivo, digital

 Bodegón

Lo más probable es que la línea blanca no fuese en absoluto blanca al principio, sino que se ha convertido de negro a blanco digitalmente.

En las páginas 41, 165 y 203 se pueden ver otras ilustraciones en blanco sobre fondo de color.

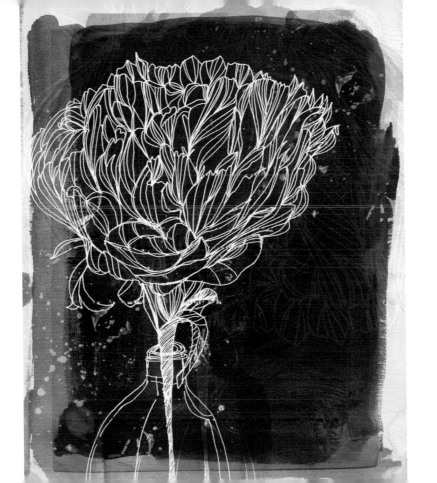

23

Perspectiva aérea

Frida Stenmark

Stenmark ha aplicado una perspectiva aérea, o atmosférica, a esta escena boscosa y densa. Esta técnica proporciona a los dibujos una sensación de profundidad y de realismo, y cuando contemplas la escena los motivos y objetos se van viendo más claros y menos detallados a medida que se alejan. Puedes aplicar este método en tus dibujos. Stenmark se ha servido de la tonalidad para imitar este efecto: el gris de los troncos se va aclarando gradualmente desde el frente hasta el fondo, y también disminuye el grado de detalle de su textura. La corteza de los árboles se describe mediante densas franjas de líneas verticales que se hacen eco de la verticalidad de los troncos. Básicamente, se trata del mismo árbol repetido una y otra vez, pero se ha manipulado su tamaño para representar las zonas frontal, intermedia y posterior de la composición. Ciertamente da la impresión de que en el dibujo hay distancia, aunque naturalmente eso es imposible porque se trata de una superficie bidimensional.

 Tonalidad

 Lápiz de grafito

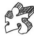 Perspectiva

 Paisaje, naturaleza

Las mismas reglas de variación de tonalidad sirven para los dibujos a color: los objetos parecen perder color o saturación a medida que se alejan hacia el fondo. Cualquier color cálido que aparezca en primer plano se va enfriando al alejarse.

Compárese esta perspectiva con la de las dos imágenes de la página 19.

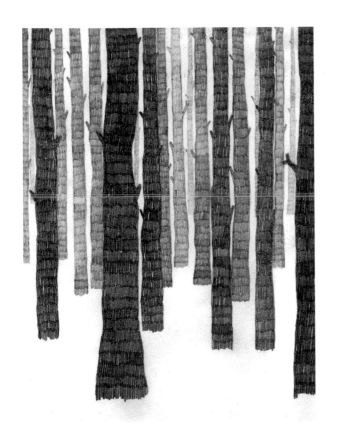
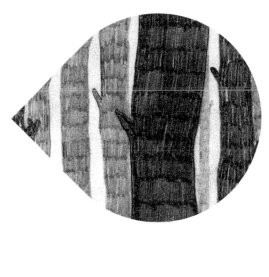

Collage digital

Olya Leontieva

Un paisaje puede resultar atractivo sin ser hermoso. En este retrato de una escena industrial, Leontieva ha dotado de rasgos humanos a la maquinaria. La personificación es un concepto importante en la ilustración, además de útil, ya que puede ayudar a narrar la historia. Leontieva la utiliza aquí para sugerir emociones y rasgos físicos: la grúa solitaria de la izquierda "mira" con añoranza hacia un grupo de congéneres que se alza altanero en una colina lejana, mientras dos pequeñas criaturas se afanan por subir una ladera. Su variado uso del negro también reviste importancia. Ha empleado una aguada negra-grisácea y unos trazos de carboncillo junto con gruesos trazos de tinta o lápiz negro graso y otras líneas más finas y esbozadas, que parecen impresas. Ha equilibrado estas diversas técnicas en una sola ilustración mediante el collage digital, unificando todos estos elementos con la ayuda de los trazos dibujados en las montañas y el cielo.

 Línea, capas

 Tinta negra, carboncillo, digital

 Digital, collage, narrativo

 Paisaje urbano

Una técnica parecida se ha empleado en las imágenes de las páginas 19, 21, 25 y 79.

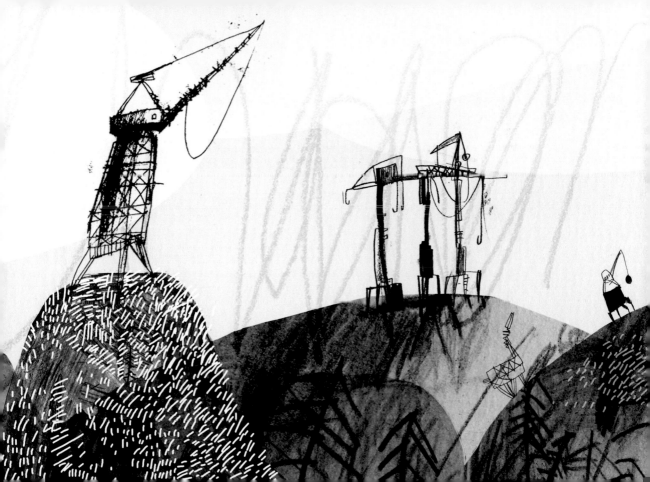

Siluetas en blanco y negro

Chris Keegan

El punto de partida de este trabajo es una serie de fotografías del gato en reposo y en movimiento. La clave del resultado es la manera que ha tenido Keegan de editar las fotos, sirviéndose del contraste entre blanco y negro para lograr un gran efecto. La nitidez gráfica de la imagen se debe a que la diferencia de tonalidad se ha exagerado al máximo posible. Usar las siluetas del gato como marco de la ilustración permite dejar el fondo blanco y limpio. Keegan ha construido las figuras de los gatos metiendo unas siluetas dentro de otras, seleccionando fotografías de plantas y paisajes con contornos definidos y eliminando digitalmente todo detalle superfluo. Los contornos y el contraste blanco-negro son aquí la clave. En esencia, Keegan ha empleado el mismo relleno para ambas figuras, pero ha girado, manipulado y ubicado los detalles para sugerir las distintas partes del animal: una espiral que se convierte en el ojo o la pata trasera del gato, unas franjas de paisaje que sirven como rayas del pelaje o unas hierbas que se transforman en los bigotes.

 Tonalidad

 Software de edición de imágenes

 Collage, digital

 Animales

No hace falta usar un ordenador para ensayar efectos de collage de este tipo. Puedes probar a recortar siluetas con una cuchilla de precisión en hojas de periódicos o revistas o a partir de tus propias fotografías.

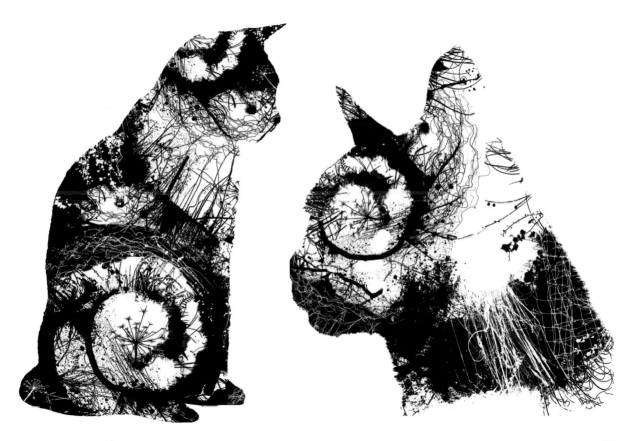

Motivo sin fin

Stephanie Kubo

Este dibujo tiene un aire orgánico, y no solo por su motivo floral, sino también por la manera en que "crece" por todo el espacio. Las líneas de Kubo poseen una espontaneidad fluida, como de garabato, pero les ha aportado nitidez al contrastar los pétalos redondeados con unas hojas puntiagudas. Conseguir esa imagen fluida y de estampado es más fácil cuando estás familiarizado con el motivo que dibujas.

El otro aspecto significativo de esta ilustración es que el borde del cuaderno no interrumpe el flujo del diseño: parece que el papel no tiene límites. Dibujar a sangre en una hoja de papel es ciertamente difícil, porque el lápiz o rotulador suele atascarse y emborronarse, pero Kubo ha superado esa dificultad y de ello se ha beneficiado el dibujo.

 Línea, capas

 Cuaderno, rotulador punta fina

 Diseño, garabato

 Estampado, repetición

El cuaderno Moleskine que ha usado Kubo también tiene su importancia. Estos cuadernos tienen un papel de color ahuesado, esquinas redondeadas y un lomo cosido que permite que queden planos cuando están abiertos, así que se puede dibujar perfectamente en la doble página.

Pueden verse otras maneras de dibujar a toda página en un cuaderno en las páginas 73-75, 109, 177 y 189.

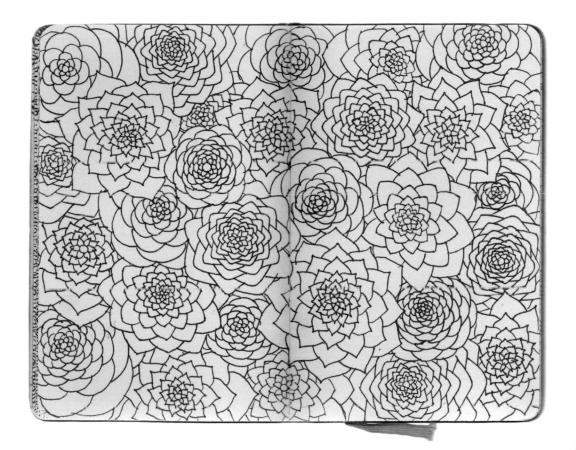

31

Equilibrio

Pia Bramley

A primera vista, lo que más choca de este dibujo es el papel que se ha empleado. No es habitual escoger un color tan potente, ya que puede resultar difícil trabajar con un fondo tan dominante. No obstante, cuando funciona puede causar un gran efecto. El dibujo de Bramley lo logra porque sus negros y densos trazos son igual de potentes. La perspectiva que ha aplicado también tiene su interés: contempla la escena desde una posición ligeramente elevada, lo que sugiere que Bramley dibujó la escena prácticamente del natural. Ha equilibrado las figuras orgánicas de los cactus y las hojas de palma con el interior arquitectónico inorgánico, y con la adición de una figura humana ha conferido una sensación de escala a la ilustración.

 Línea, tonalidad

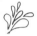 **Papel de color, tinta negra**

 Descriptivo, perspectiva

 Interiores, naturaleza

Dibuja allá donde estés, pero no te presiones para acabar el dibujo ese mismo día. Desarrolla algún sistema de notas sobre el dibujo, fotografía la escena y luego añádele lo que quieras o redibújala valiéndote de tus bocetos y fotos como referencia.

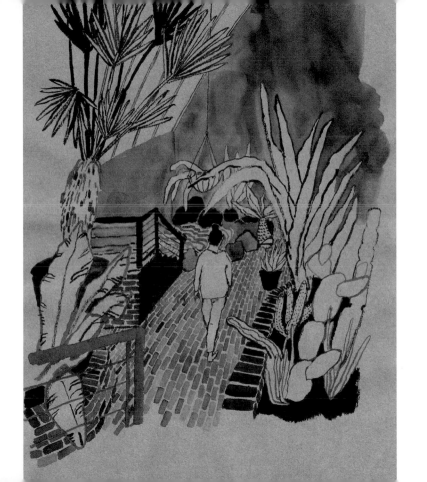

Color vivo

Ana Montiel

La espontaneidad como de garabato y la elección de colores vivos transforman este boceto hecho con rotulador de fieltro en un dibujo sofisticado y a la vez desenfadado. Montiel ha empleado la cantidad justa de violeta para compensar la paleta de colores cálidos y soleados. A primera vista puede parecer que los triángulos estén entrelazados al azar, pero si uno vuelve a mirarlo se da cuenta de que el patrón estructurado a base de repeticiones recuerda a la confección típica de una colcha de *patchwork* (lo que explica el nombre de la ilustración: *Marker Quilt*, "colcha a rotulador"). La artista ha rellenado los triángulos con un motivo, como se hace con las colchas de tela, y ha incluido áreas de color plano para crear una sensación tridimensional. El inusual formato cuadrado del dibujo le brinda mayor atractivo. Aprovechando la inmediatez del humilde rotulador de colores y del estilo de dibujo espontáneo que de ello resulta, Montiel logra replantear las posibilidades que ambas cosas nos ofrecen.

 Color

 Rotulador de fieltro, rotulador punta fina, lápices de colores

 Diseño

 Estampado, repetición

Las imágenes de las páginas 31, 109, 147 y 153 también muestran figuras repetidas y rellenas de motivos.

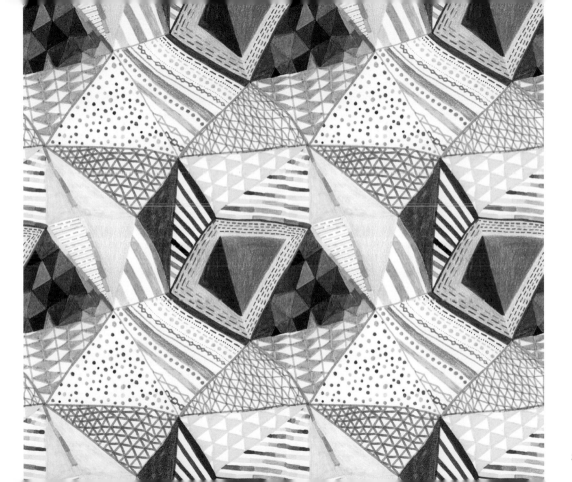

35

Color y patrón

Lo que hace atractivo a este bodegón son el color y el patrón repetitivo. Al usar rotuladores, Brown Thornton ha logrado que los colores de esta pila de cintas VHS, muy gráficos y saturados, no pierdan nada de su viveza. Su manera de reproducir la rotulación manuscrita de las etiquetas revela el amor que ha dedicado a este trabajo. Este dibujo es extraordinario en varios sentidos. Nos obliga a detenernos y a tomar nota de algo que implica cierta nostalgia, nos recuerda con qué rapidez se queda desfasada la tecnología. Pero tal vez la composición no sea tan espontánea como parece a primera vista. Las cintas no se suelen apilar en horizontal y en vertical, y aún resulta menos habitual ver la carátula lateral, como Brown Thornton muestra aquí dos veces. Esta ilustración tiene tanto de diseño como de bodegón. Funciona en ambos niveles.

 Color

 Rotulador de fieltro

 Descriptivo, diseño

 Bodegón, objetos

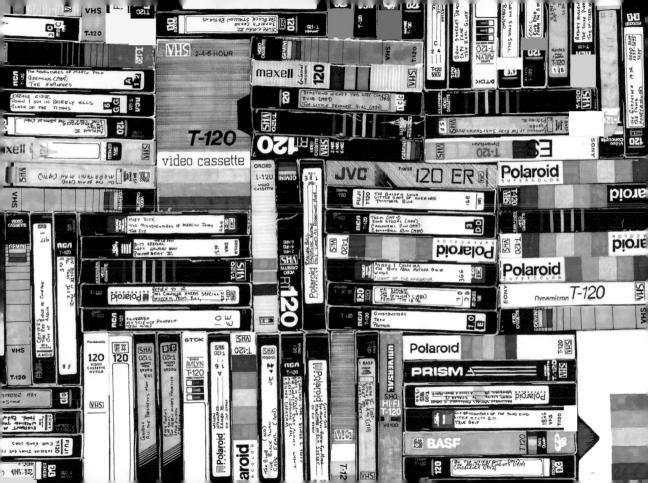

Toques de color

Kristen Donegan

Este dibujo experimental está plagado de ideas, entre las que sin duda destaca el uso del color. El pájaro descentrado y el disco de la esquina superior izquierda llaman la atención porque son rojos, un color que atrae la atención en cualquier contexto pero que en este dibujo básicamente monocromático lo hace aún más.

Otra cosa que caracteriza a este collage son las formas geométricas: el rombo recortado en papel cuadriculado, el rectángulo recortado de un sobre con ventana, el círculo de línea discontinua roja del sol y el cuadrado de color sepia compuesto por triángulos. Las figuras geométricas contribuyen al éxito de la ilustración al aportar contraste al motivo natural del dibujo. La inclusión de elementos orgánicos e inorgánicos en un dibujo suele añadir tensión visual a la imagen. El rasgo más innovador es el uso que hace Donegan del estampado de seguridad que lleva impreso el sobre para representar parte del plumaje del ave.

 Línea, capas

 Papel reutilizado, tintas de colores, tinta negra

 Collage, experimental

 Aves, animales, naturaleza

Se puede conseguir el mismo efecto lavado de acuarela o tinta —que es lo que da ese desenfoque a las líneas del dibujo— dibujando sobre un papel previamente humedecido o sobre un papel muy absorbente.

En la página 121 puede verse un ejemplo de collage digital usado para generar un efecto naturalista.

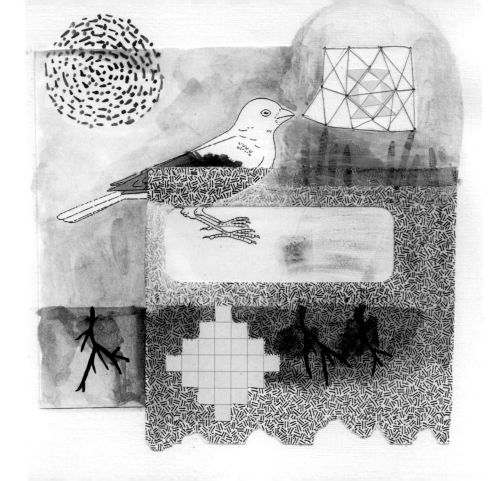

Detalles inesperados

**Leah Goren
y Kaye Blegvad**

Cuando se yuxtaponen de esta manera dos imágenes, la mirada pasa de una a otra como tratando de encontrarle un sentido a ese emparejamiento, como buscando parecidos y diferencias. Si miramos cada uno de estos dibujos por separado, apreciaremos una cierta simetría en el diseño floral. El tallo central se ve equilibrado a ambos lados por flores y por hojas de helecho. El equilibrio no consiste en un reflejo exacto, pero las figuras naturales se han dispuesto cuidadosamente, como si de un arreglo floral se tratase. Estas ideas compositivas son habituales. Al usar una forma que se nos hace tan familiar, Goren y Blegvad nos preparan para las sorpresas que esconde su detallismo. Semiocultas y prendidas entre el follaje hay una serie de pequeños rostros, extremidades y ojos rojos (que se aprecian mucho mejor sobre el fondo claro).

 Composición

 Tintas de colores, tinta negra, digital

 Descriptivo, digital, imaginativo

 Naturaleza

Estos dos dibujos son demasiado parecidos para haberse dibujado de forma independiente. En realidad se trata de copias digitales exactas. El dibujo original se escaneó y se retocó digitalmente para invertir todos los colores excepto el rojo.

Puedes buscar los detalles ocultos en la imagen de Chris Keegan que aparece en la página 89.

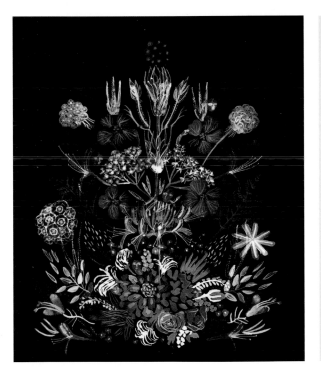
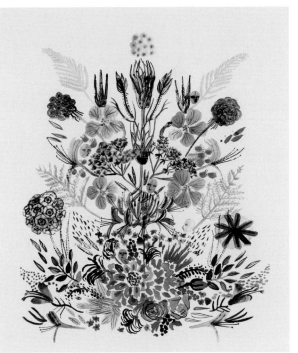

Colores complementarios

Pia Bramley

Esta escena de un desayuno está dibujada con tinta negra y líneas de estilo caligráfico —hechas con pincel o con una plumilla de punta ancha— y, lo que resulta notable, aplicadas de un solo trazo. La inmediatez y el flujo natural de la tinta negra hacen que esta ilustración parezca salida de un cuaderno de bocetos. El color que añade Bramley a su armazón de líneas negras le insufla vida a la ilustración. El hecho de que opte por el rojo y el verde —colores complementarios u opuestos en el espectro cromático— aporta viveza al dibujo; además, ha empleado una mezcla de estos dos colores para crear los tonos marrones del desayuno. Saber cómo mezclar colores para generar otros "nuevos" puede ser de mucha utilidad cuando disponemos de pocos materiales. Los espacios blancos son también muy importantes: contrarrestan los bloques de color. Al dejar en blanco la vajilla y los cubiertos, junto con el rostro, las manos y la camiseta de la mujer, Bramley demuestra una contención bien estudiada.

 Color

 Tintas de colores, pincel

 Descriptivo

 Retrato, bodegón

Más información sobre colores complementarios en la página 210.

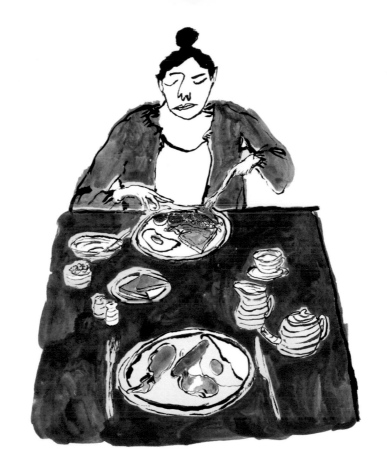

Dibujo conglomerado

Timothy Hull

Hull ha atestado de información esta imagen compuesta. Es difícil configurar una amalgama de objetos como esta, y para conseguirlo se ha servido de la estructura de una vitrina, lo que le proporciona un marco en el que distribuir este sinfín de vasijas de cerámica así como una serie de líneas de guía (los ejes estructurales de los estantes). También juega con el punto de vista, alterándolo de un estante a otro: al variar la perspectiva de las bocas ovaladas de las vasijas nos permite ver el interior de las que están en el estante inferior pero no el de aquellas que están en los estantes más altos.

 Línea, construcción

 Rotulador de gel

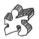 **Descriptivo, perspectiva**

 Bodegón, repetición, estampado

En este dibujo tal vez sea más importante el efecto de estampado que su ejecución técnica. No obstante, ninguno de los dos podría existir satisfactoriamente sin el otro. El juego de sombras, las líneas de rotulador de gel, las franjas, los puntos, las diagonales y las capas contribuyen a darle interés.

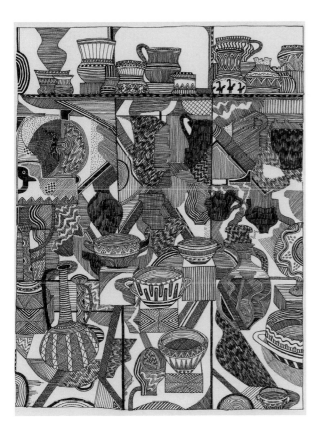

Fondo de color

Jung Eun Park

En lugar de dejar a expensas del papel la tonalidad de fondo que deseamos, podemos probar a darle un baño de color, lo que nos garantizará mayor control. La delicada atmósfera de este dibujo la genera la sutileza del toque personal de Park. El tono rosáceo del papel proporciona una suave base para esta grácil ilustración. Park seguramente logró el tono claro aplicando una aguada de acuarela para fijar el color de base, sobre la que dibujó con lápiz de grafito. Fijémonos en cómo ha trazado las hebras de la madeja de lana, en cómo se ondulan y crean ritmos sin dejar de configurar, en última instancia, una forma clara. Esto lo ha logrado porque, pese a que se trata de una escena inventada, está basada en la observación. Al teñir de verde la planta de la izquierda, Park aporta un toque complementario de color.

 Línea, color

 Lápiz de grafito, acuarelas

 Imaginativo, conceptual, descriptivo

 Paisaje, naturaleza

Si quieres usar materiales como acuarelas o tintas, puede ser conveniente que tenses el papel para evitar que se combe y se distorsione el dibujo.

En la página 212 se muestra cómo tensar el papel.

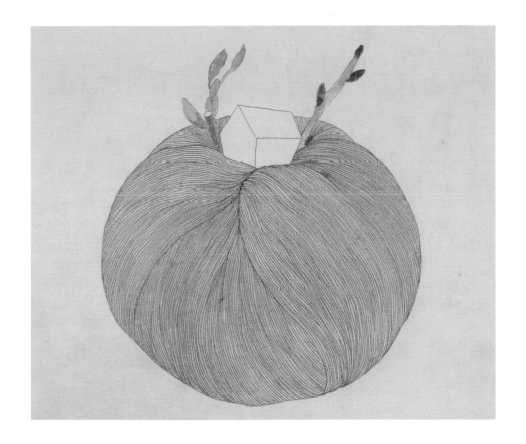

Manipulación digital

Marina Molares

Molares ha creado este collage digital mediante técnicas y materiales variados, partiendo de una serie de ideas que quizás te interese probar. Para empezar, ha extraído la figura humana de un libro antiguo, seguramente algún tomo de grabados del siglo xix, ejemplares fáciles de encontrar en Internet o en librerías de viejo. El barco lo ha dibujado a tinta y lápiz sobre papel de color y lo ha ampliado (en el ordenador o por fotocopia) para que adquiriera grano y textura. Ampliar dibujos de este modo afecta tanto al espesor como al tono de los trazos. Molares también ha digitalizado las curvas y picos de las olas, dibujadas a mano, pero en este caso para suavizar sus líneas grises y para repetirlas, girarlas y superponerlas y formar así el mar. Por último, ha creado la trama de puntos para el cielo y la tierra mediante un filtro digital.

 Textura, capas

 Software de edición de imágenes

 Digital, collage

 Marina

Se pueden aplicar filtros con la ayuda de Photoshop o alguna aplicación para *tablet* o *smartphone*. También se puede ensamblar el collage a mano y después escanear o fotocopiar la imagen resultante para "aplanarla".

En las páginas 21, 27, 29 y 185 se muestran más ejemplos de este mismo estilo.

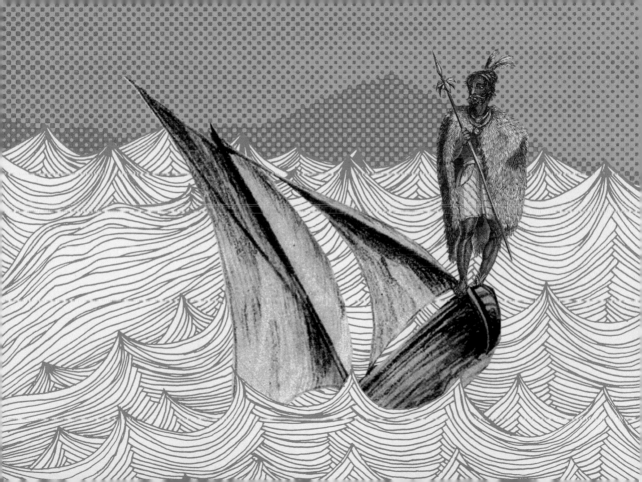

Alto contraste

Lyvia Aylward-Davies

Aylward-Davies se sirve en esta ilustración del elevado contraste entre la tinta negra y el papel blanco para provocar una ilusión de sustancia. El relleno denso de las ventanas contrasta, tanto en forma como en color, con los ladrillos blancos y lineales del dibujo, lo que sugiere profundidad y solidez. Sin embargo, por el hecho de dibujar los ladrillos de tamaños ligeramente irregulares y emplear una perspectiva que no es del todo "verdadera" también logra una sensación de leve tambaleo en la estructura. Esta personal elección de un estilo espontáneo da lugar a un dibujo de aspecto bastante naíf pero que describe muy bien la estructura pesada y robusta que retrata. Dejar el entorno en blanco, sin detalle alguno, contribuye a dar austeridad a la imagen. El castillo se alza vigilante, sólido y consistente en el espacio que ocupa en la página.

 Línea

 Tinta negra

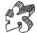 Distorsión, referencia

 Arquitectura

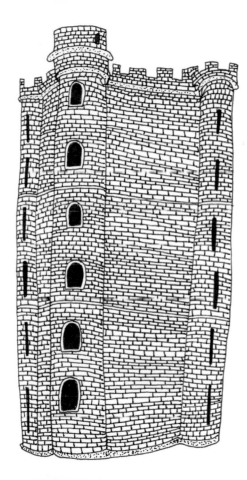

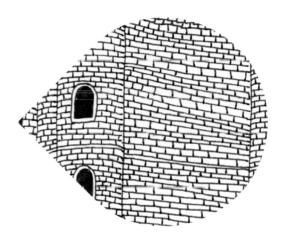

51

Acabados contrastados

Carine Brancowitz

Hay ilustraciones sofisticadas que pueden ejecutarse empleando los materiales de dibujo más corrientes. Carine Brancowitz ha utilizado un humilde bolígrafo para elaborar este doble retrato superdetallado. El uso de esta técnica de una manera tan exhaustiva da a la superficie del papel un acabado casi brillante. En este caso, aporta lustre a la planta de interior, al cabello de la mujer, a la portada de la revista y a las botas del hombre. Otras zonas se han rellenado de un modo más lineal. Fijémonos, por ejemplo, en la manera de plasmar los cuadros de la camisa del hombre y las rayas y lunares de la ropa de la mujer. Brancowitz ha introducido un contrapunto a todo este detallismo: áreas de color plano, en especial la alfombra roja, y áreas exentas de color en las varias zonas de espacio blanco puro. La clave de todo esto es saber cuánto detalle poner y cuánto omitir.

La composición es el segundo factor clave del éxito de este dibujo. Las personas acaparan el centro de la escena, aunque con un leve desplazamiento hacia la izquierda de la imagen. Sus posturas reclinadas brindan al dibujo un énfasis horizontal, que Brancowitz equilibra mediante los objetos distribuidos por la habitación y el retazo de espacio exterior que se vislumbra a través de la cortina entreabierta.

Línea, tonalidad, color, composición

Bolígrafo

Descriptivo, referencia

Retrato

En la imagen de la página 77 se muestra otro estupendo ejemplo de uso de bolígrafo.

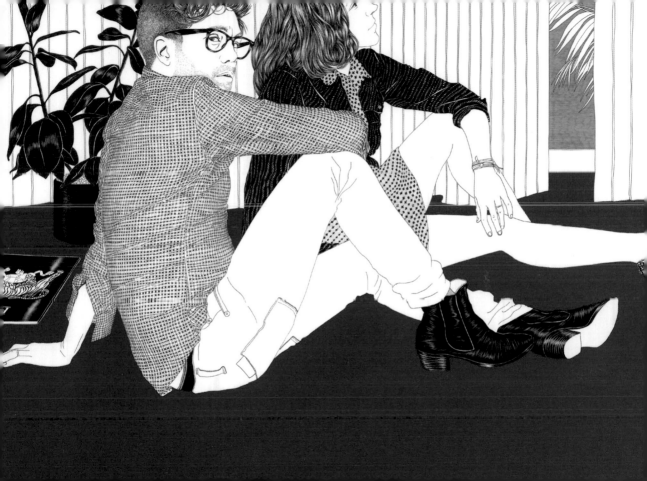

Terreno encharcado

Paolo Lim

Este dibujo apaisado de Lim emplea una potente línea de horizonte que viene sugerida por el encuentro del paisaje urbano con el borde del agua. Esto atrae la atención, y su ubicación determina nuestro punto de vista, que se sitúa en un punto cercano al suelo. El dibujo de Lim se fundamenta en una base preparada de antemano, hecha a base de papel de acuarela con varias capas de aguadas pálidas que hacen que se aprecie una ligera distorsión del papel, aunque no excesiva. Para lograr el efecto de bordes desdibujados de la puesta de sol, Lim pintó a pincel los discos sólidos de color rojo y naranja mientras la superficie del papel estaba aún húmeda.

 Formato, capas

 Software de edición de imágenes, acuarelas

 Collage, digital

 Paisaje urbano

Lim ha creado el paisaje urbano de esta imagen superponiendo digitalmente capas de edificios y grúas. Pueden crearse imágenes de capas mediante fotocopia o xerografía. En Internet es fácil encontrar ejemplos de cómo hacerlo.

También aparecen aguadas de fondo en los bocetos de las páginas 97 y 161.

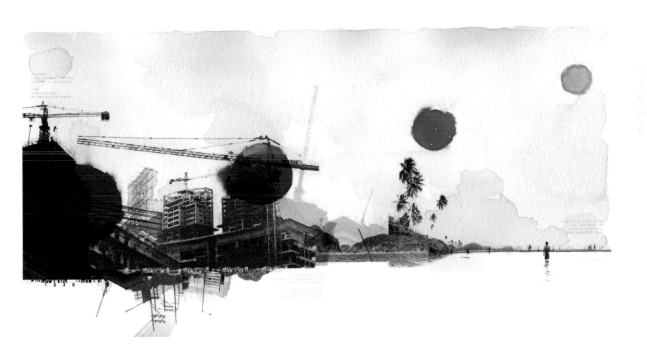

Retratar a un animal

Julia Pott

En esta ilustración Pott emplea técnicas típicas del retrato: un encuadre del busto centrado en la página, un leve ladeo de la cabeza para generar una asimetría visualmente interesante y un ligero destello en los ojos. Estos elementos confieren al oso cierto aire humano y nos animan a empatizar con él. También se logra así que aportemos nuestra propia narración al dibujo. Pott ha empleado un buen material de referencia —probablemente una serie de fotografías— para hacerse una idea de cómo ubicar su superficie texturada en los contornos del cuerpo del oso. Ha aplicado diversos trazos grises y líneas negras para dar forma a la piel, pero ha dejado espacios en blanco para conseguir un efecto de lustre o reflejo. El rayado también aporta variación de tonalidad y le da al oso una forma tridimensional sobre una superficie bidimensional. El hecho de añadir toques de acuarela en el hocico y las mejillas del oso y las líneas de color que asoman por detrás hacen más atractiva esta ilustración de Pott.

 Línea, tonalidad

 Lápiz de grafito, acuarelas

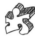 **Descriptivo, referencia**

 Animales

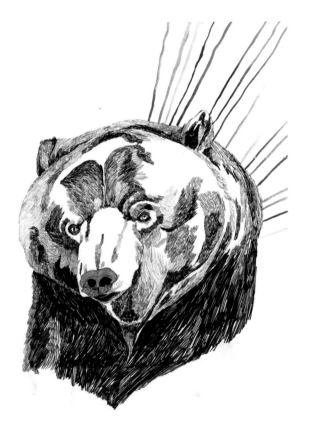

Personaje

Nayoun Kim

Cuesta mucho tiempo desarrollar un estilo de ilustración como este, sobre todo si quieres dibujar personas —o figuras que guarden cierto parecido con una forma humana—.
El penacho vertical de cabello negro resulta de lo más llamativo, con sus mechones sugeridos mediante el rascado de la densa superficie. En el resto del dibujo, salvo en el caso de la nariz y las franjas de los brazos, Kim ha empleado el negro en forma de trazos finos. La personalidad y la historia del personaje nos las sugieren los detalles: unos aviones que vuelan hacia su corazón y por encima de su cabeza, las lágrimas azules o el saludo con la mano. Esta figura tan sencilla nos cuenta toda una historia.

 Línea, color

 Tinta negra, lápiz de grafito, pasteles

 Imaginativo

 Retrato

La tonalidad de color piel del cuerpo y la cara se ha conseguido aplicando un material maleable. Las tizas y los pasteles son ideales para ello: puedes frotarlos con las yemas de los dedos sobre el papel para emborronarlos y mezclarlos.

En las páginas 167, 175 y 183 se pueden ver otros ejemplos de retratos.

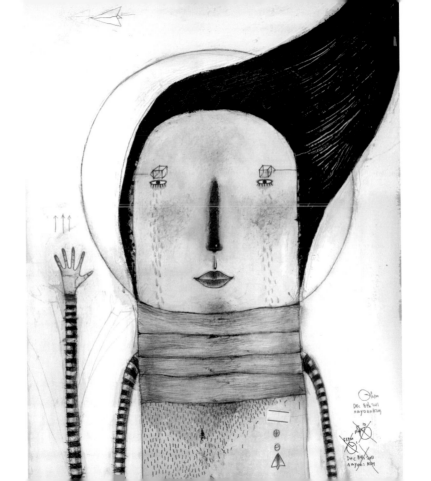

Filtros digitales

Paula Mills

A esta interpretación ornamentada de una pluma negra se le ha dado digitalmente "un barrido y un fregado". Puede parecer raro describir un dibujo usando términos que normalmente se asocian con las labores domésticas, pero esa es una de las cosas que podemos hacer con el ordenador. Mills ha homogeneizado las líneas y ha logrado que las distintas partes sean difícilmente diferenciables en términos de aplicación de técnicas. El primer paso ha sido dibujar con rotulador sobre papel, de modo que al principio el color de las líneas variaba. Escaneando el dibujo original y aplicándole filtros de enfoque (en Photoshop o Illustrator) se han estilizado los trazos y se ha logrado el efecto de darle al dibujo final el aspecto de un diseño impreso. El hecho de que Mills haya superpuesto en capas la pluma de ave sobre un estampado texturado de color crema sugiere que su intención era darle la apariencia de un trozo de tela estampada.

 Línea, textura, capas

 Digital, rotulador punta fina

 Digital, diseño

 Bodegón, objetos

Rosalind Monks hace un uso similar del detalle en su imagen de un insecto de la página 141.

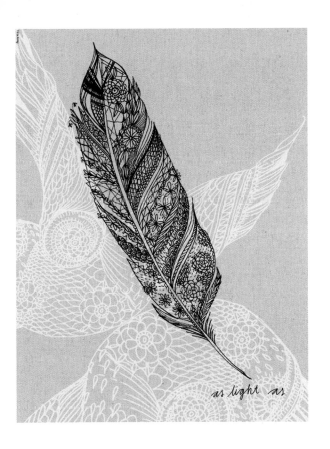

as light as

Líneas superpuestas

Liam Stevens

Este dibujo parte de la idea de un paisaje, pero de uno construido a base de varias capas de tramas de líneas que, dispuestas sobre el papel en distintas fases, sugieren una serie de montañas que se suceden en la lejanía. Lo interesante de esta ilustración es que se ha dibujado íntegramente con una regla y un rotulador negro. La combinación de esta técnica con un papel de color convierte el simple boceto lineal en algo más. Stevens ha superpuesto cuatro capas de líneas para generar una trama entrecruzada y crear así unos tonos más oscuros en primer plano que en el fondo. Esta diferencia tonal sugiere distancia en el dibujo, lo cual es estupendo cuando se trata de paisajes. Y, por último, al crear el cielo con esos rayos de sol que se abren en forma de abanico desde detrás de las montañas ha dejado un espacio en blanco entre las dos áreas rayadas para sugerirnos unas cumbres nevadas.

 Línea, tonalidad, composición

 Rotulador punta fina, lápiz de grafito, papel de color

 Descriptivo

 Paisaje

Puedes probar la técnica de tramas de líneas paralelas de Stevens para generar diferencias de tono en una imagen.

Más consejos sobre creación de tonalidades distintas en la página 200.

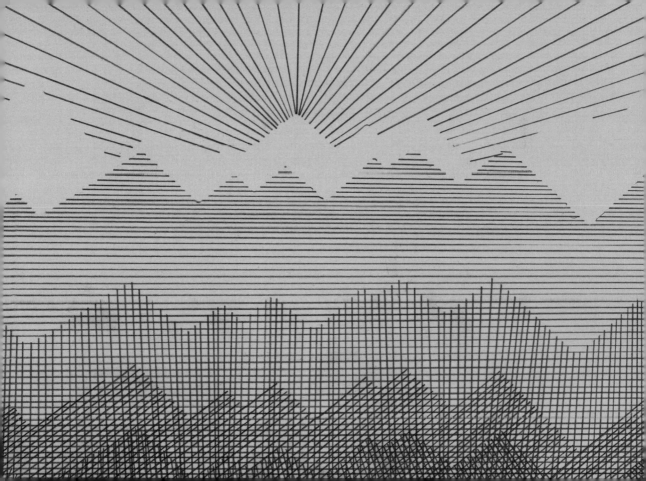

Tamaño y escala

Angela Dalinger

Al numerar los edificios y dibujarlos usando una línea gris neutra, Dalinger logra que el observador los identifique como parte de una colección. Esta sensación se ve reforzada por el hecho de que todos los edificios estén dibujados desde el mismo ángulo: todos con la fachada frontal plana y los laterales en perspectiva diagonal. Esta uniformidad es característica del dibujo técnico, del mismo modo que la disposición en retícula y la ausencia de figuras humanas lo es de los esbozos arquitectónicos. Pero ahí se acaban las semejanzas. Los detalles que Dalinger incorpora a sus dibujos los sitúan en el reino de lo imaginativo —fijémonos en los patrones que generan los tejados de tejas, el humo de las chimeneas o las formas de los jardines, patios y caminos— y nos indican con toda certeza que allí vive gente. Los edificios parecen ser del mismo tamaño, aunque haya una casa de dos plantas, una iglesia y un edificio de pisos de tres plantas. Lo intrigante del resultado no puede sino atraernos.

 Línea, composición

 Lápiz de grafito

 Descriptivo, imaginativo

 Arquitectura

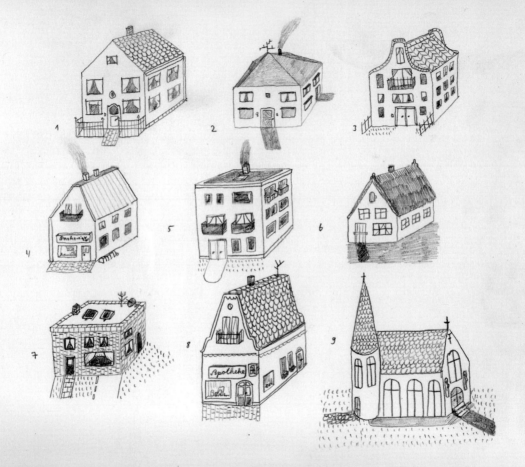

Dirigir la mirada

Sophie Leblanc

Este dibujo está lleno de ideas y de incitación al juego. Leblanc dirige en primer lugar nuestra mirada a la figura femenina, a la que ha rodeado de un grueso contorno negro en contraste con el trazo más suave de lápiz con el que ha dibujado los demás objetos. Después nos lleva a fijarnos en la mirada de la mujer: no está mirando los demás objetos del dibujo, sino que tiene la mirada fija más allá de ellos, igual que hace el águila de collage que tiene posada en el hombro. Nuestra mirada sigue a la suya. Leblanc ha usado el rojo como elemento unificador en el dibujo: conecta la tela de franjas, las letras "rgh" y la letra "c" del título de la imagen, el colorete que hay en la mejilla de la chica y el punteado rojo de la piel del pollo. El mismo rojo de la sangre que gotea sirve para colorear los zapatos. Y todo esto devuelve nuestra mirada a la figura central.

 Línea, color

 Cuaderno de dibujo, tinta negra, lápiz de grafito, tintas de colores

 Descriptivo, collage

 Retrato, texto

Más ejemplos del uso del cuaderno de bocetos para recoger ideas en las páginas 31, 73, 123 y 177.

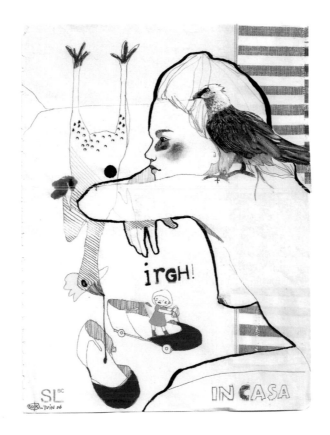

Dibujar con papel

Kaye Blegvad

Con la repetición de estas sencillas y espontáneas cabezas de gatos, cada una con sus rasgos particulares, Kaye Blegvad ha logrado crear un encantador grupo de rostros felinos. El punto de partida de este collage fue el surtido de papeles que había recopilado previamente Blegvad. Su motivo de la cabeza de gato es básicamente la misma figura, que ha repetido ocho veces. La silueta la ha trazado directamente con unas tijeras, sin seguir ninguna guía, lo que confiere a estas figuras una inmediatez natural, y ha añadido los rasgos faciales en blanco y en negro con un estilo que no desentona. Esos trazos gestuales sobre la base de collage contribuyen al aire desenfadado de la ilustración. El dibujo no tiene por qué ser una actividad seria. Puedes ser ambicioso respecto a aquello que quieres lograr y también probar cosas que pueden sacar una sonrisa al espectador.

 Color, capas

 Papel de colores

 Collage

 Animales

Vale la pena recolectar papeles. Piensa en ellos como en una caja de lápices de colores.

En la imagen de la página 171 también se emplean papeles, pero con una aplicación mínima de dibujo.

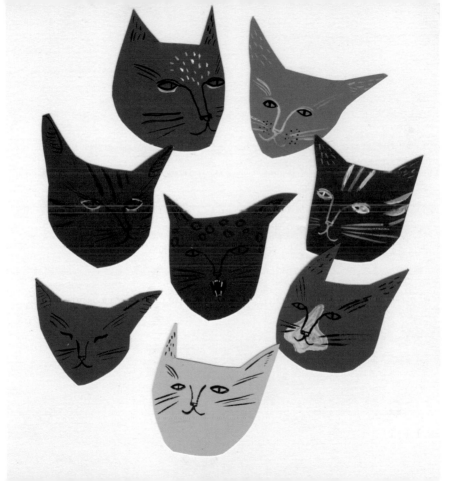

Rotuladores de colores

Frida Stenmark

La familiaridad de Stenmark con estos objetos —parte de sus útiles de dibujo— garantiza el desenfado, la fluidez y la calidad de sus trazos. Se advierte que no ha hecho ningún boceto preparatorio a lápiz, sino que ha trazado el dibujo entero con rotuladores de fieltro de colores. La tinta del rotulador ha empapado el papel en algunos puntos, cosa que sucede cuando la punta del rotulador se queda fija sobre el papel, por ejemplo cuando el artista se detiene a observar el motivo antes de continuar dibujando. Es evidente que Stenmark ha pasado tanto tiempo observando como dibujando. Ese es un buen hábito que vale la pena adquirir.

Línea, color

Rotulador de fieltro

Descriptivo

Bodegón

Resulta interesante ver cómo organizan sus materiales de dibujo otras personas y qué materiales emplean. La mesa de Stenmark muestra rotuladores en un bote, pinceles agrupados en otro, plumillas y lapiceros juntos y tintas y líquido para enmascarar dispuestos delante. Dibujar será siempre más fácil si se tienen los materiales ordenados y a mano, además de que uno disfruta al verlos bien organizados.

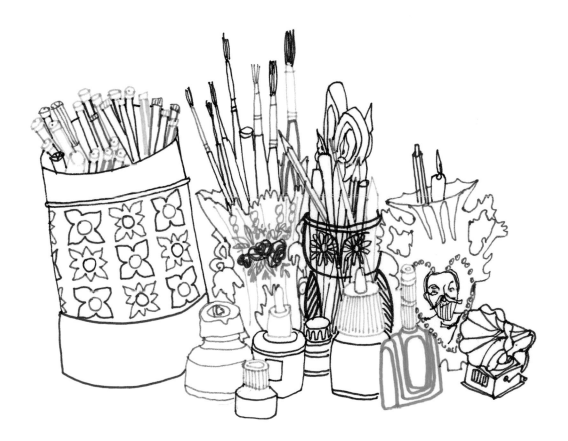

Cuaderno de bocetos

Sophie Leblanc

No es fácil llegar a esa fase en la que los dibujos de tu cuaderno fluyen con completa confianza visual. El truco está en saber qué alimenta tu curiosidad y en no dejar de practicar. Estas cinco páginas del cuaderno de Leblanc nos dan una idea clara de los motivos que ella revisita habitualmente y de las técnicas por las que opta. La figura humana, la moda y la naturaleza aparecen periódicamente; el color, los motivos repetidos y el texto se utilizan con profusión; en cuanto a técnicas, predominan el lápiz y el rotulador de fieltro (ambos fáciles de llevar encima). Leblanc ha hecho algunos dibujos en hojas sueltas y los ha añadido después al cuaderno.

Color, línea

Rotulador punta fina, lápiz de grafito, bolígrafo, gouache, tintas de colores, tinta negra, cuaderno

Descriptivo, esquemático, collage

Retrato, texto, naturaleza

Lleva encima siempre que puedas un cuaderno para hacer bocetos, y acuérdate de llevar también útiles de dibujo.

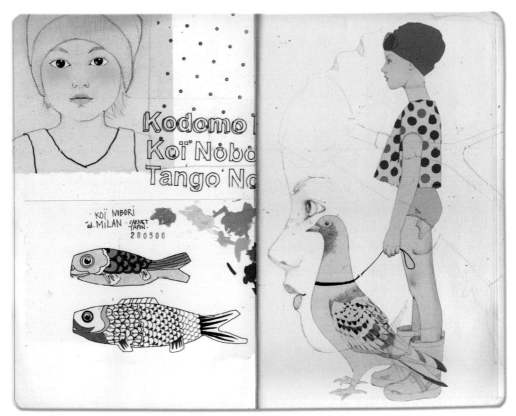

continúa ▶

74

que extiende las membranas de
sus patas cuando salta.

grenouille
volante

Las expansiones membranosas
unidas a las costillas movibles
de los lagartos voladores le
permiten planear largas
distancias.

Pluie de grenouilles
ROSES.

↳ dans le Glo...

grenouilles albinos.

Recurso gráfico

Muchas veces los artistas convierten un objeto cotidiano en algo extraordinario. Brancowitz ha empleado un potente recurso gráfico —la combinación de negro, rojo y blanco— para representar una humilde caja de cerillas. El contraste abrupto entre el blanco y el negro, sumado al contrapunto vistoso que aporta el rojo, resulta ideal para el motivo del dibujo: una cerilla que arde hasta convertirse en carbón. El ángulo desde el que Brancowitz ha dibujado la caja nos permite ver los detalles de su diseño, la etiqueta superior y el rascador lateral. Ha usado muy pocos colores y menos matices, solo un toque de color más claro en la parte quemada de las cerillas y en la cabeza roja de las que están en la caja. La caja no proyecta sombras ni debajo, ni dentro ni detrás, pero aun así parece estar apoyada sobre una superficie.

 Línea, color

 Bolígrafo

 Descriptivo

 Bodegón

Carine Brancowitz emplea un bolígrafo para rellenar las partes de negro plano en su imagen de la página 53.

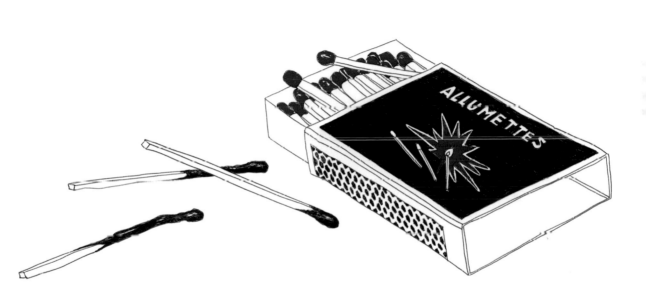

Imágenes reutilizadas

Valerie Roybal

El fondo que sirve de base a este collage es un grabado de una escena callejera victoriana. A Roybal le atrajo la historia que se narraba en la estampa. Recopilar imágenes que captan nuestra atención puede ser un estupendo aliciente para un futuro dibujo. La imagen de Roybal está compuesta íntegramente por materiales encontrados, como grabados antiguos y papeles coloreados modernos, algunos de los cuales también incluyen impresiones o dibujos. El dibujo no se elabora mediante lápiz o tinta, sino con una cuchilla de precisión. Roybal ha superpuesto con pericia varias capas en su collage para dar lugar a un escenario casi teatral. Ha generado un marco de color y lo ha situado en primer plano —lo que sugiere el tiempo presente— sobre un fondo blanco que evoca cierta profundidad, no solo dimensional sino también temporal.

 Composición, capas

 Papel reutilizado, cuchilla de precisión

 Collage, conceptual

 Paisaje urbano, gente

Se pueden ver más ejemplos de collages hechos con cuchilla en las páginas 115, 135, 151 y 183, así como distintas ejecuciones de collages digitales en las páginas 21, 27 y 49.

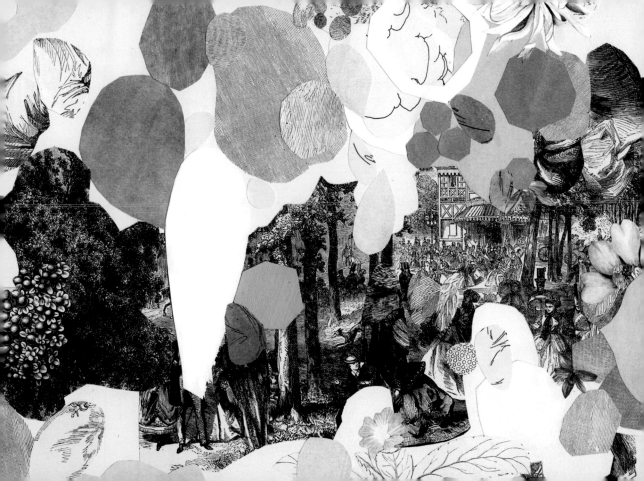

Paisaje sobre cuadrícula

Paolo Lim

La elección del papel puede determinar el desarrollo de un dibujo. Un papel cuadriculado ha influido claramente en este ejemplo, condicionando cada trazo y ayudando a Lim a decidir la ubicación general de la ilustración. Lim ha usado un rotulador negro para trazar líneas que entrecruzan los ejes verticales y horizontales del papel cuadriculado, lo que confiere una sensación matemática al dibujo sin que pierda su carácter gestual y espontáneo. El recorrido ondulante del tipo "una los puntos" que traza el rotulador de Lim forma un motivo que recuerda a una cascada.

Lim se sirve del sombreado para sugerir el camino que refleja el sol sobre el agua: esos triángulos más oscuros, rellenados a base de líneas paralelas, no son meros estampados estéticos, sino que permiten que el rotulador genere unos recursos consistentes para describir luces y sombras. El toque final de Lim son los detalles triangulares de los pájaros de papiroflexia que sobrevuelan el horizonte, junto a un sol que es una versión invertida del agua: una forma negra con líneas claras.

 Línea, tonalidad

 Papel cuadriculado, rotulador punta fina

 Imaginativo, garabato

 Marina

Una superficie preimpresa como la del papel cuadriculado puede ayudarnos a componer un dibujo porque nos indica dónde pueden ir situados algunos contornos.

Pueden verse otras ilustraciones que usan como base papel cuadriculado en las páginas 93 y 133.

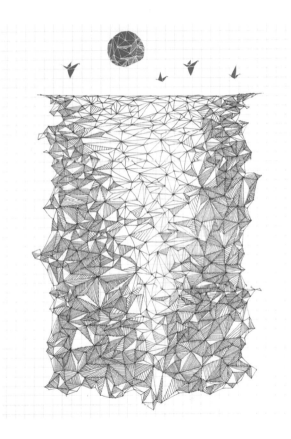

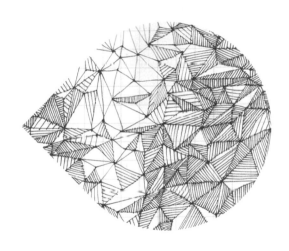

Retratos en colores planos

David Gómez Maestre

Los inusuales retratos de Gómez Maestre combinan unas máscaras llenas de color con una insólita elección de modelos. El origen de los retratos —fotografías de poses hechas en estudio o páginas de revistas— está claro. Los modelos miran directamente a la cámara y levantan la cabeza de un modo que parece indicar que se trata de poses dirigidas. Gómez Maestre hace un uso osado del color. Se notan las marcas que deja el rotulador de punta de fieltro, pero estos retratos presentan una superficie que es en esencia bidimensional. Las áreas de color plano se emplean para retratar la estructura ósea subyacente y solo se aplica un toque de brillo en los ojos... es ese destello blanco lo que marca la diferencia.

 Color

 Rotulador de fieltro, bolígrafo

 Imaginativo, diseño

 Retrato

Gómez Maestre opina que es importante retratar a los modelos sin prescindir de la esencia de quiénes son. No es nada sencillo trazar un simple contorno negro de un rostro y conservar la identidad del individuo sin los semitonos que se pueden observar en una fotografía. Prueba esta técnica haciéndote con una foto de alguien que conozcas o reconozcas y trata de retratarlo de la manera más fiel posible usando la menor cantidad de líneas que puedas.

continúa ▶

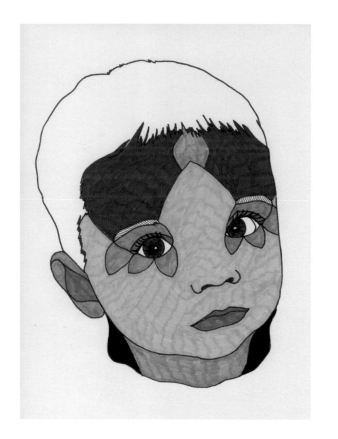
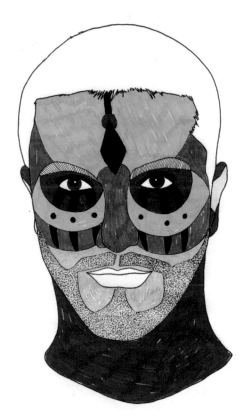

Color atenuado

Emanuele Kabu

Nuestra mirada se ve atraída hacia las imágenes de colores vivos y exuberantes. Pero las imágenes de tonos tenues también pueden llamar poderosamente nuestra atención: solo tenemos que mirarlas un poco más de cerca. En esta contenida ilustración, en la que dominan los grises, entran en juego muchas técnicas interesantes. La estructura central está dibujada mediante líneas grises, no negras. El negro puede ser excesivamente dominante, por lo que no es mala idea plantearse el uso de tonos algo más claros, sobre todo cuando buscamos un acabado más sutil.

Kabu le ha dado a este dibujo una sensación de incertidumbre. Sus líneas rectas imperfectas, con esa leve rugosidad, logran que el armazón parezca inestable, y la franja jaspeada de azul pálido y gris que recorre la parte inferior, además de aportar textura, realza ese aspecto inestable al no quedar claro si se trata de una base sólida o líquida.

Línea, textura, tonalidad

Tintas de colores, acuarelas, máscara de cera

Imaginativo, conceptual

Arquitectura

El efecto de la franja jaspeada puede conseguirse de varias maneras. Se puede aplicar un color de base (aquí es el azul claro) y luego aplicar algún tipo de máscara en determinadas zonas para evitar que queden fijados los colores que se añadan: puede ser cera blanca (de lápices de cera o de una vela) o líquido de enmascarar. Por último, se añade el segundo color (en este caso, una aguada de gris).

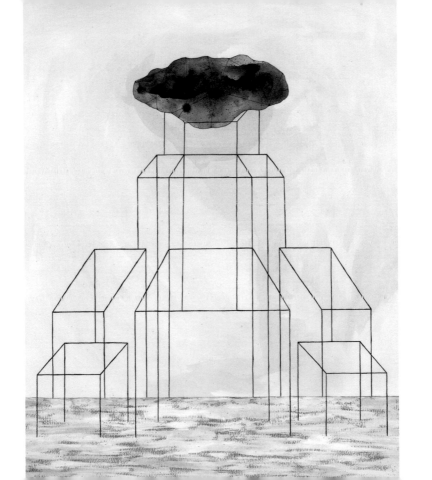

Vista a ras de suelo

Chris Keegan

Las vistas a ras de suelo nos brindan una manera inusual de ver las cosas. Desde esta perspectiva, las hierbas y plantas que normalmente vemos pequeñas dejan de ser insignificantes. Keegan tenía en mente una idea clara para este dibujo y seleccionó imágenes de referencia con siluetas potentes. Una línea silueteada puede ser tan relevante en un dibujo como una trazada a lápiz o a tinta. Aquí se han silueteado digitalmente. Para lograr este efecto en particular se puede usar como imagen de referencia una fotografía hecha con un objetivo de ojo de pez, o bien manipular digitalmente una fotografía normal. Básicamente, se trata de un collage digital por capas, construido a base de cuatro niveles de color. La belleza de la pieza de Keegan reside en cómo ha superpuesto estas capas, dejando zonas semitranslúcidas, y en un giro oculto: si se mira de cerca, se pueden encontrar diminutas figuras humanas y un avión, empequeñecidos por la fauna de insectos que los rodean.

 Color, capas

 Digital, software de edición de imágenes

 Digital, collage

 Paisaje, naturaleza

Se puede hacer algo parecido recortando siluetas de revistas u otras imágenes, pegándolas y dibujando luego con lápiz o tinta sobre ellas para aplicar colores planos a las nuevas formas que hemos creado. También existen diversas aplicaciones de lente de ojo de pez para *smartphones* y *tablets*, que pueden usarse para aplicar un filtro a las imágenes, imprimirlas, recortarlas y pegarlas para crear nuevas formas y generar nuevas ideas.

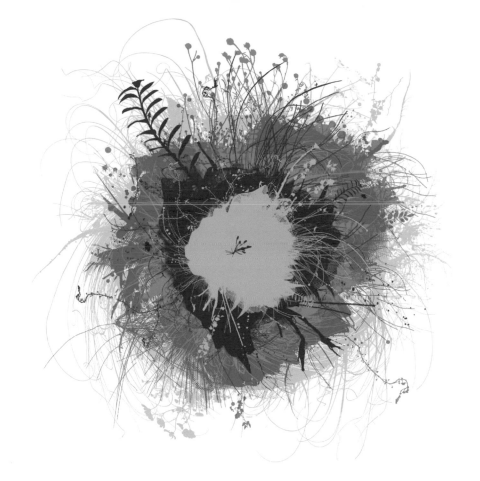

Luces y matices de color

Hisanori Yoshida

La cualidad onírica de esta ilustración se ve realzada por su falta de línea de horizonte, lo que impide que tengamos una verdadera sensación de perspectiva y plantea un interrogante sobre dónde está el suelo y dónde está el cielo. El negro amarronado, de color chocolate oscuro, da a la escena una calidez de la que carecería si Yoshida hubiese optado por usar un negro más puro. Ha construido el dibujo a base de capas de tinta, aplicadas a pincel, para poner en escena cuatro tonos distintos —pueden apreciarse en las aureolas de luz que desprenden las velas y los farolillos— y ha añadido brillos de luz blanca como acabado. Las luces de Yoshida logran dar luminosidad a las velas y los copos de nieve relucen al reflejar la luz. El ave no necesita ser luminosa: su finalidad es aportar dramatismo y escala.

 Tonalidad, capas

 Tintas de colores

 Monocromático

 Paisaje, cielo

Para probar este efecto conviene aplicar en primer lugar los tonos más claros y luego ir añadiendo los demás uno a uno, de más claros a más oscuros, con una excepción: los brillos de luz de añaden al final.

Se pueden ver otros ejemplos interesantes de "luz en la oscuridad" en las páginas 127, 145 y 208.

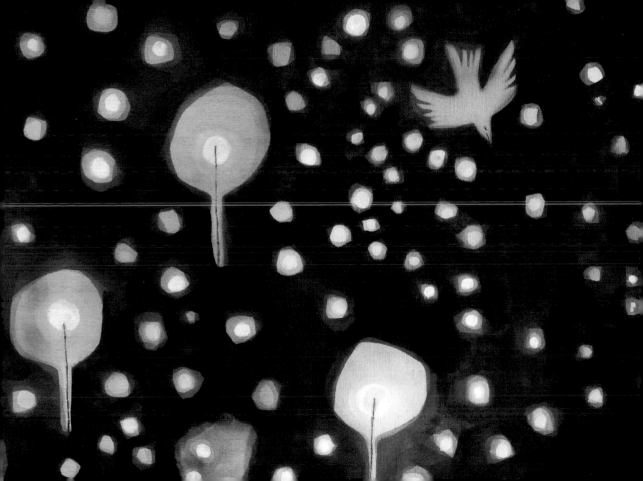

Papel cuadriculado

Valero Doval

Este es un dibujo cargado de sensibilidad gráfica. La nitidez de sus líneas, el equilibrio de su simetría y la armonía de su composición le dan el aspecto de un logotipo. La escena estilizada de Doval tiene un aire japonés merced al denso motivo de curvas ondulantes que configuran la nube y los caracteres que simbolizan la lluvia. Los cuadrados de la retícula del papel aportan escala a la ilustración. Es un original bastante pequeño, lo que nos hace apreciar el control, el ritmo y el recorrido de las curvas que se forman a partir de la cuadrícula y que se engranan para dar una verdadera sensación de motivo repetido e invertido. Doval conserva la contención de sus líneas en el cuidadoso collage que componen los renglones de lluvia. Su precisa ubicación, en paralelo con la cuadrícula, completa este dibujo sencillo pero a la vez armoniosamente sofisticado.

Color, línea, composición

Rotulador de fieltro, collage, papel

Abstracto

Estampado, repetición, texto

Podemos dejar que sea el papel el que nos inspire. El rotulador rojo de Doval da buen resultado sobre las líneas azules de la cuadrícula, por ejemplo. Si el papel te anima a colorear o trazar líneas sobre determinadas partes de él, adelante.

En las imágenes de las páginas 81 y 133 también se usa papel cuadriculado como contraste de dibujos curvilíneos.

スタンフォード大学 客員教授
野口悠紀雄 定価

だぃじん
ーさん
大人のための算数

（5税）円006価定
書新団群

Marco interior

Sara Landeta

Landeta le ha puesto un vestido a su oso y lo ha utilizado como espacio para la ilustración: un marco dentro de un marco, o un dibujo dentro de un dibujo. Este ingenioso concepto le ha permitido contrastar una explosión de motivos de colores con la piel negra y monocromática del oso, un paisaje imaginario con el retrato de un animal, la exuberancia con la contención. Ha dejado que la textura rugosa del papel sea visible solo en el pelaje del animal, lo que realza ese contraste entre el tejido y la piel. No existe una verdadera sensación de perspectiva, pero Landeta logra transmitir una sensación de espacio habitado.

 Color, textura

 Lápices de colores

 Imaginativo, conceptual

 Animales, paisaje

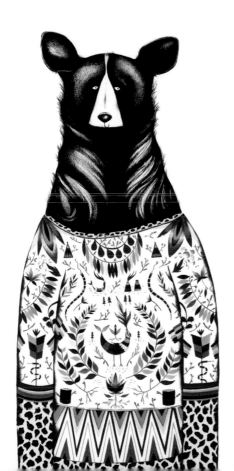

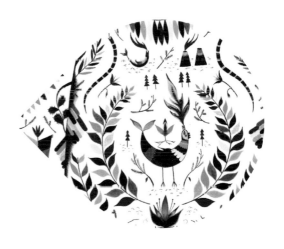

Color en capas

Betsy Walton

Si queremos construir una ilustración a base de capas de color, una opción es empezar dándole al papel un baño de color o una textura. Walton ha empleado este sistema para sus bellas bañistas. Obviamente, no acabó el dibujo de una sentada: pintó, lo dejó secar y luego siguió dibujando. Conviene escoger un papel resistente que soporte este tratamiento; una cartulina gruesa, por ejemplo.

Esta escena de Walton está dominada por una aguada de pintura o tinta rosada que cubre el agua y el cielo, sobre la que ha trazado los contornos de las nadadoras, el embarcadero y la zona de la playa con líneas de lápiz. Junto al embarcadero se distinguen apenas unas plantas. Sus trazos parcialmente borrados producen el efecto de que estuvieran sumergidas. Walton ha empleado también toques dominantes de negro (aplicados a pincel) y rojo (aplicados con rotulador) para dibujar otras plantas y completar la escena acuática. Los colores saturados y los matices plenos de rojo y negro aportan a la ilustración equilibrio tonal y diversos focos de atención. Sin ellos, esta escena de baño podría parecernos demasiado sosa y mucho menos potente.

 Línea, capas

 Pintura, papel, tintas de colores, lápiz de grafito

 Imaginativo, experimental

 Gente, marina

Se puede usar madera contrachapada fina para hacer un dibujo por capas. Lo primero es darle una imprimación de pintura blanca para evitar que los materiales de dibujo húmedos, como la tinta, penetren en la superficie y se fijen donde no queremos que lo hagan, como por ejemplo en la veta de la madera.

También en las imágenes de las páginas 55 y 161 se emplea un baño de color como base.

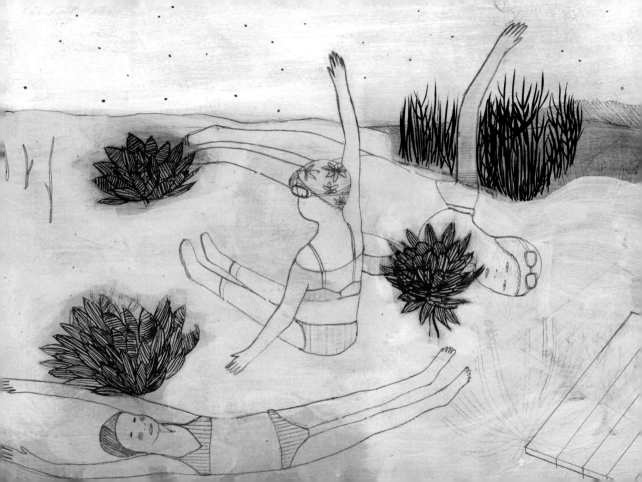

Herramientas de marcado

Dale Wylie

Podemos apreciar cómo se ha estampado este monotipo monocromático siguiendo las pistas que nos deja esta técnica. El proceso consiste en entintar a rodillo una superficie lisa horizontal —un tablero no absorbente o un vidrio—, colocar el papel sobre la tinta y dibujar la imagen en el dorso del papel, con lo que la tinta queda transferida por contacto en la cara de la hoja. Se puede dibujar o fotocopiar previamente la imagen en el dorso del papel y reseguirla, o bien trazarla directamente sobre el papel en blanco.

Wylie generó los semitonos empleando los dedos o algún utensilio romo para "apretar" el papel y estampar el dibujo. Las nubes las logró rascando en esa zona con alguna arista recta —tal vez una regla— y creó las dos colinas con las yemas de los dedos, aplicando una presión uniforme para que quedasen marcadas. El terreno que se extiende entre las colinas y la ciudad lo hizo frotando con la mano —se distinguen incluso sus huellas dactilares—, mientras que para las líneas y los detalles más finos empleó un lápiz romo o un bolígrafo sin tinta. Estas marcas "accidentales" aportan atmósfera al dibujo.

 Línea, escala, composición

 Tinta negra

 Narrativo, experimental

 Paisaje, gente, paisaje urbano

Recordemos que sea cual sea el método de transferencia que usemos, el producto final quedará invertido. Esto es de especial importancia cuando el dibujo contiene textos. La tinta de impresión suele ser la que mejor funciona, pero también se puede usar pintura acrílica o al óleo. También puede probarse con una hoja de papel carbón para lograr un efecto parecido.

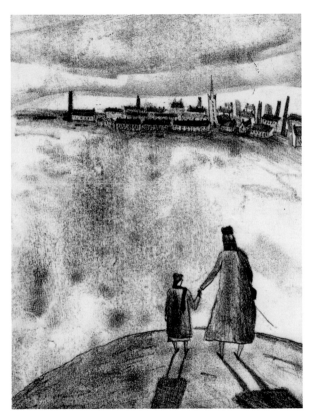

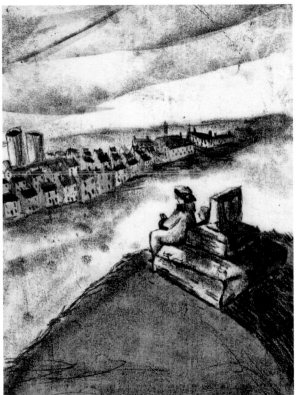

Texto insertado

Kelly Lasserre

Podemos hallar inspiración para un dibujo en cualquier parte... incluso en la nevera. Encontrar inspiración en casa es una opción que conviene tener en cuenta. Lasserre, para su paleta de colores titulada *Spreads in my fridge* ("Cosas para untar que tengo en la nevera"), organizó las "muestras" en hileras e insertó etiquetas de texto para darle un aire de orden y detallismo. El toque humorístico de añadir dos salpicaduras de mermelada de fresa aporta espontaneidad al uso de la paleta.

Insertar textos que funcionen en una ilustración es bastante más difícil de lo que parece. Lasserre ha empleado un lápiz negro y ha incluido algunas extravagancias en los textos (intercala una "Q" mayúscula en medio de una palabra, una "y" con la cola apoyada en la línea de base y una peculiar "w") para darles un toque de caligrafía dibujada.

 Color

 Acuarela, tintas de colores, pasteles, gouache, lápices de colores

 Descriptivo

 Bodegón, texto, objetos

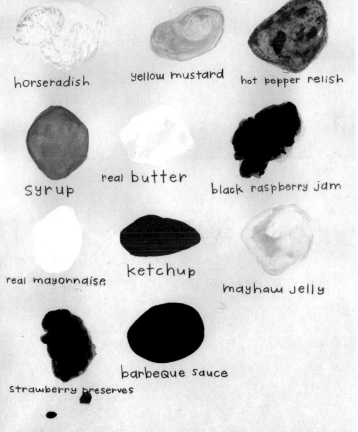

horseradish

yellow mustard

hot pepper relish

syrup

real butter

black raspberry jam

real mayonnaise

ketchup

mayhaw jelly

strawberry preserves

barbeque sauce

SPREADS IN MY FRIDGE

Luces y sombras

Un retrato informal puede convertirse en todo un estudio de luces y sombras. Nguyen tomó de modelo a una persona que estaba relajada, tumbada y, por tanto, inmóvil. Las sombras que proyectan la montura y los cristales de las gafas de sol indican que la fuente de luz incide en ángulo desde encima de la cabeza de la modelo. El resultado es un estudio de cómo cae esa luz, de sus diferentes intensidades y del sombreado. Nguyen ha elaborado por fases su dibujo a bolígrafo negro, trazando líneas finas para definir los contornos, sin que el rotulador apenas roce la superficie del papel. Después ha trabajado las zonas de sombra mediante una serie de líneas diagonales entrecruzadas. Solo en aquellas áreas de sombra densa, o detrás de los cristales tintados, ha empleado tonos de color negro realmente oscuro. Lo que hace que este retrato sea algo más que un dibujo técnicamente bueno son esas gafas de sol. Los trazos rojos de la montura de plástico destacan y suponen todo un toque de atención.

 Línea, sombreado

 Bolígrafo, cuaderno

 Descriptivo

 Retrato

En la página 167 puede verse un efecto parecido pero ejecutado con una técnica distinta, y en la página 189 se muestra otro ejemplo del trabajo como retratista de Nguyen.

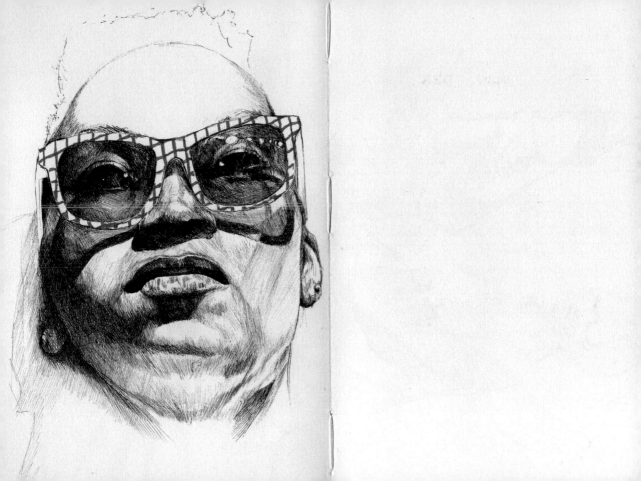

Dibujo lineal

Jean-Charles
Frémont

Centrarnos en un objeto y dibujarlo prestando una atención máxima a los detalles puede resultar gratificante. A primera vista, parece que se trata de un simple dibujo lineal. Tiene detalle, pero las líneas no son ni mucho menos perfectas ni "ligeras". Frémont las ha dibujado a mano alzada y muestran una fluidez y una naturalidad muy características.

La limpieza que exhibe una línea trazada a rotulador puede aprovecharse de muchas maneras. No es que sea la mejor herramienta para plasmar matices de color —sombreados—, pero Frémont no se ha preocupado de eso en este dibujo: le interesaba más describir un objeto de un modo claro y eficaz. Es en los detalles de esta ilustración donde radica gran parte de su atractivo. La rotulación de los textos y las diminutas crucecitas de los tornillos de las esquinas están primorosamente elaboradas.

Línea, escala

Rotulador punta fina

Descriptivo, diseño

Bodegón, objetos

Se le pueden añadir muchos detalles a una ilustración, además de lograr que las zonas negras sean más intensas, si la dibujamos a una escala grande y después la reducimos por medios digitales.

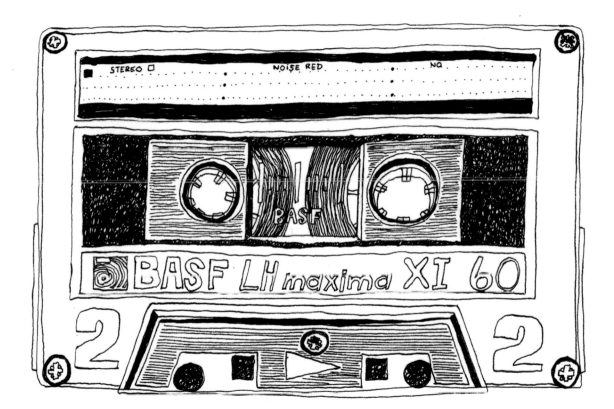

Collage y escala

Lisa Naylor

Esta imagen es un buen ejemplo de antropomorfismo, algo que suele asociarse habitualmente con el arte de narrar cuentos. La base la compone una foto reaprovechada de dos conejos. A Naylor no le preocupa esconder ese hecho; se ha dedicado simplemente a pintar sobre cualquier información que le ha parecido innecesaria, dibujando con rotulador negro sobre la imagen para dar atributos humanos a los conejos: gafas, un bigote y un lazo para el pelo.

Naylor también juega con la escala en esta imagen, en la que ha colocado cuerpos humanos debajo de la gigantesca foto de las cabezas de los conejos, aunque, al contornear las figuras con rotulador negro, nos permite ver de manera separada cada personaje en lugar de un collage compuesto por dos partes distintas.

 Línea, color

 Software de edición de imágenes, rotulador punta fina

 Collage, digital

 Animales

Se puede disfrazar una imagen reaprovechada —o lograr que su origen sea menos obvio— manipulándola digitalmente y componiéndola por capas.

Espacio negativo

Stephanie Kubo

Kubo ha combinado contención y exuberancia para dar vida a este panel de motivos abstractos. Lo ha dibujado empleando los materiales más básicos —rotuladores de fieltro, un compás y una regla— y con una paleta limitada. El rojo y el rosa intensos hacen que su diseño rebose energía, y se ha servido del negro para conferir uniformidad a la imagen. Las formas orgánicas están contenidas en anillos, pero también se salen de estos, y Kubo ha añadido figuras geométricas que le dan un contrapunto al dibujo. Destaca su empleo del espacio negativo: las zonas blancas ayudan a equilibrar el conjunto.

Línea, color, formato

Cuaderno, rotulador de fieltro, regla, compás

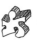

Garabato

Estampado

Este trabajo recuerda en algo a las técnicas de garabatos espontáneos. Se pueden ver ejemplos de garabatos menos "formateados" en las páginas 31, 35, 81, 93, 133, 147, 149, 153, 169 y 195.

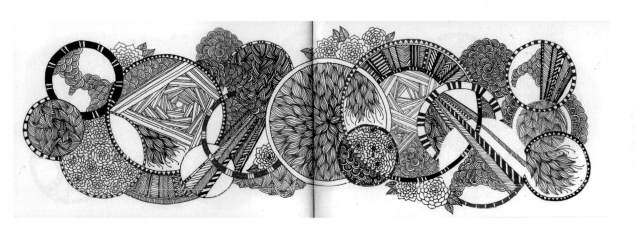

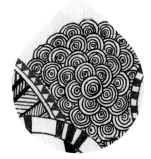

Sugerir varios momentos

Jeffrey Decoster

Esta es una ingeniosa mezcla de manipulación digital y dibujo hecho a mano. Decoster logra que la figura femenina que aparece en el centro domine la ilustración al aplicarle un relleno de color. Con la salvedad de esta y de la figura negra silueteada y más pequeña, los dibujos de las demás personas consisten en contornos, permitiendo que el fondo de color atenuado se transparente. Lo que nos muestra que se trata de una escena compuesta, que no representa un momento concreto, es que el artista ha dibujado sus figuras sin ninguna proporción entre ellas —son demasiado grandes o demasiado pequeñas en relación unas con otras— y que proyectan sus sombras en ángulos diferentes. Esto se ve acentuado por el hecho de que el estilo de dibujo varíe de una figura a otra (véase la escala distorsionada del hombre de la bicicleta y la limpieza de las líneas de algunos personajes en comparación con las de otros).

 Línea, capas

 Rotulador de fieltro, digital

 Monocromático, referencia

 Paisaje urbano, gente

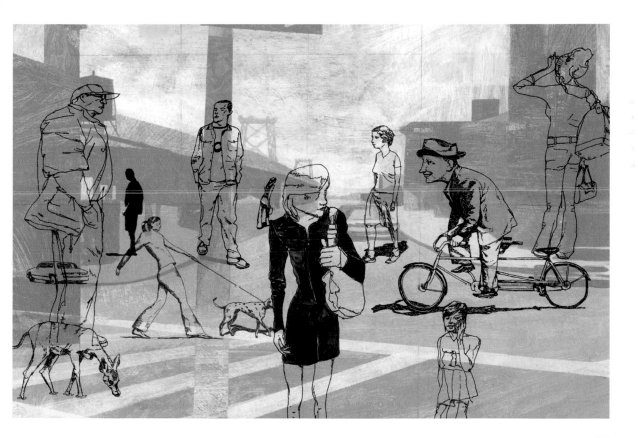

111

Estructura geométrica

Isaac Tobin

Tobin ha usado una estructura geométrica y formas dentro de otras formas para crear esta imagen desenfadada y divertida. El formato cuadrado sirve para equilibrar los elementos dentro del marco, el maletín rectangular colocado en el centro enmarca en su interior un círculo y un collage —que incluye el uso de cinta adhesiva para enmascarar— contrapone al papel cuadriculado una partitura musical y aporta armonía a la composición.

Tobin también hace buen uso del color, muy equilibrado y contenido en un armazón de trazos en gris oscuro. Los matices cálidos del papel envejecido de la partitura musical combinan bien con los amarillos más intensos y con el dorado del dibujo. El maletín, de un color amarillo plátano con partes translúcidas, linda por la derecha con una franja pintada con tinta dorada, un material que al secarse adquiere un acabado sólido. Este es un caso de verdadera técnica mixta.

 Color, capas, formato

 Papel reutilizado, pasteles, tintas de colores, gouache, ceras

 Collage

 Bodegón, objetos

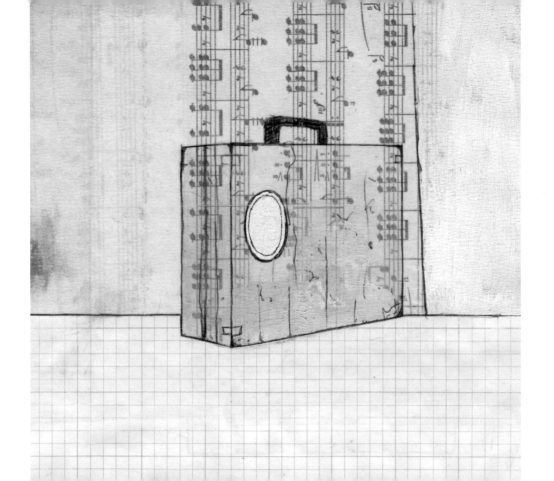

Papel recortado

Bovey Lee

Cuando pensamos en un dibujo lo hacemos en una línea, o varias, trazadas sobre un papel. Para hacer este vestido colgado de una percha, Lee ha usado una cuchilla de precisión para recortar líneas y zonas en negativo en el papel y darle así forma a la imagen. Crear una obra de este tipo exige una buena dosis de pericia y mucha planificación. Lee se ha detenido minuciosamente en la ejecución de la valla de alambre, una intrincada estructura compuesta por dos capas. Trabajar a partir de una fotografía ayuda a lograr este grado de precisión a la hora de crear una imagen. Obsérvese el trozo de alambre de espino que cruza la esquina superior izquierda y la distorsión que muestra la perspectiva del dibujo. El vestido colgado de la valla sirve de contrapunto al complejo patrón de rombos que lo rodea: muestra muchos menos cortes y está compuesto básicamente por papel en blanco.

La ilustración de Lee debe su encanto al equilibrio entre lo intrincado y lo sencillo. También funciona porque el resultado se ha fotografiado frente a una cartulina gris sobre la que se proyecta su sombra. Eso le da a este dibujo, recortado en una sola hoja de papel, una sensación de tridimensionalidad.

 Línea

 Cuchilla de precisión

 Tridimensional, narrativo

 Bodegón

En la página 135 se puede ver un ejemplo muy distinto de ilustración en papel recortado.

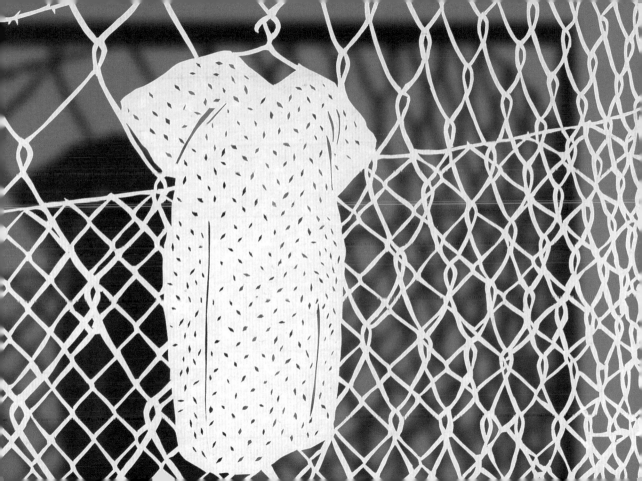

Dibujo pintado

Jennifer Davis

No es mala idea estudiar obras que están a caballo entre varias disciplinas. Eso nos permite cuestionarnos las posibilidades que ofrecen las distintas técnicas y puede dar pie a nuevas ideas. Esta imagen pintada se halla en los límites de lo que se considera dibujo. Davis ha usado una paleta potente de colores acrílicos de una zona muy limitada del espectro cromático. Los tonos cálidos constituyen una gama muy corta: son colores que están yuxtapuestos en el espectro. Lo que sitúa a esta pieza en el ámbito del dibujo es el trabajo que ha hecho Davis a lápiz y carboncillo sobre la pintura. Mediante trazos de grafito ha definido el contorno del rostro, del cabello y del cuello. Con trazos oscuros de carboncillo ha dado profundidad a ojos, nariz y boca. Un negro intenso desentonaría demasiado. También ha pelado zonas de la cara, raspando la pintura hasta revelar el color subyacente, para sugerir la textura y el moteado propio de la piel humana y para definir la nariz y una de las cejas.

 Color, capas

 Lápiz de grafito, acrílicos, carboncillo

 Experimental

 Retrato

Se pueden conseguir efectos parecidos empleando pintura al gouache.

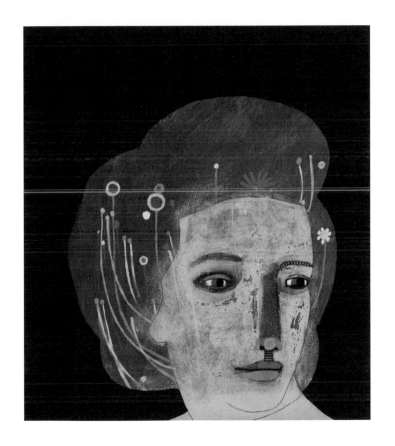

Texturas de papel

Diego Naguel

Naguel ha empleado un surtido de papeles para recrear el hábitat de un oso panda: tres papeles pintados y el dorso de un recibo impreso, todos seleccionados por su gama de colores, la escala de su estampado y sus motivos impresos. El fondo herbáceo se ha sugerido mediante un papel verde moteado y la elevación de terreno ondulada con un recorte de papel estampado de flores. Naguel ha dibujado el panda directamente en la tercera capa de papel estampado, de tal modo que los grandes motivos florales pasan a formar parte del animal. El color y la textura de estos papeles son cruciales para lograr el efecto deseado con el dibujo. Los suaves tonos de verde, rosa y crema combinan a la perfección con el blanco y el negro básicos de la criatura. Las ceras blanca y negra y el rotulador blanco no cubren del todo la superficie, sino que dejan traslucir parte del color subyacente. De ese modo, la textura del papel se convierte en la piel del oso. Las capas de papel rasgado y los bordes arrugados despiertan en el dibujo una ilusión de profundidad y generan un suave relieve.

Capas, color

Papel reutilizado, ceras

Collage, referencia

Animales

Como toque final, Naguel ha añadido una letra "P" de "panda".

En la página 151 se puede ver otro ejemplo de esta técnica con resultados muy diferentes.

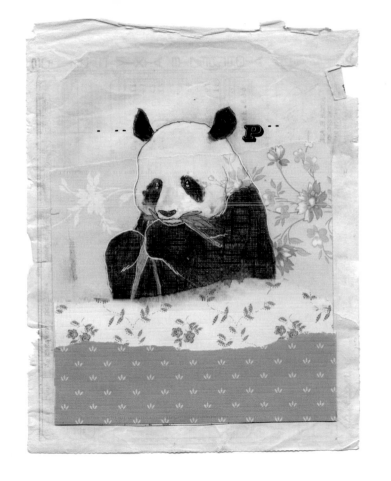

119

Una imagen, varias técnicas

Sandra Dieckmann

Dieckmann ha empleado varias técnicas para crear este complejo diseño, que incluye numerosos materiales y muchas capas. La artista ha compuesto la obra "aplanando" la imagen con la ayuda de medios digitales, multiplicando y pegando las formas de las nubes y sombreando las montañas a lápiz. Ha dibujado el disco anaranjado del sol con rotulador de punta de fieltro, trazando un entramado de líneas para darle una textura y un interés visual que no se pueden lograr si se aplica un color plano.

 Tonalidad, color, escala, capas

 Papel reutilizado, rotulador de fieltro, lápiz de grafito, bolígrafo, digital

 Collage, digital, narrativo

 Aves, paisaje

Se puede conseguir el efecto de estas nubes con los estampados de motivos repetidos que suelen aparecer en el interior de los sobres de papelería comercial, que a veces son maravillosos.

En la imagen de la página 39 se emplea el collage digital para crear una pieza más abstracta.

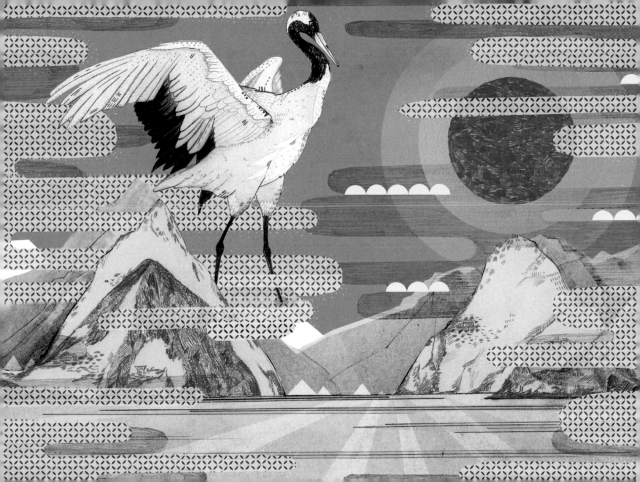

Observar a la gente

Steve Wilkin

Todos observamos a la gente en cierta medida. En este caso, ese escrutinio se ha transformado, con grandes resultados, en una serie de bocetos. Esta secuencia es una selección de los muchos dibujos hechos por Wilkin en su trayecto diario en tren al trabajo. Parten de la observación de la gente en sus distintos estados de vigilia y consciencia. Dibujar en un sitio con el que uno está familiarizado supone ser capaz de predecir determinados momentos y ritmos. Conocer este trayecto diario —su duración, sus paradas y arranques, quién sube en cada estación— implica que uno puede prepararse. Exige cierto grado de disimulo: no a todo el mundo le gusta ser el centro de atención, de modo que colocarse en un punto privilegiado y cómodo resulta crucial. Estos individuos sentados están todos retratados de perfil. Los trazos a lápiz nos revelan la velocidad a la que se tuvieron que dibujar estos retratos furtivos: algunos son esbozos muy básicos mientras que otros exhiben mayor cantidad de detalles. Wilkin se limitó a usar un lápiz y un cuaderno de dibujo. La amplia gama de líneas y matices la consiguió aplicando diversos grados de presión a sus trazos.

 Línea, tonalidad

 Lápiz de grafito, cuaderno

 Descriptivo

 Retrato

Este tipo de dibujos exigen llevar determinado material: un lápiz de la dureza adecuada (una opción es usar un portaminas para no tener que afilar la punta) y un cuaderno pequeño, que no estorbe.

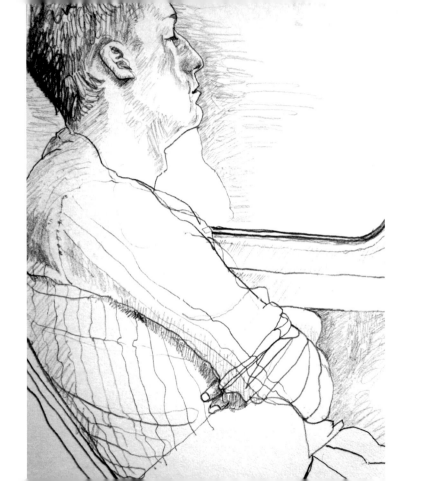

continúa ▶

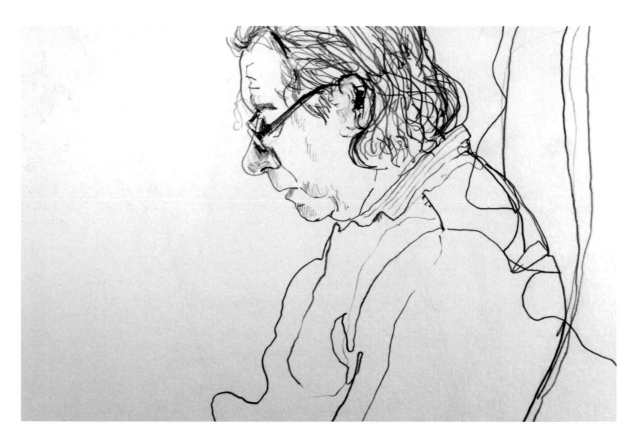

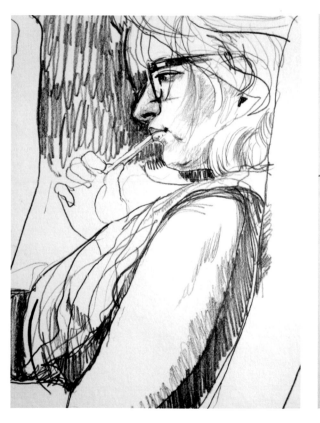
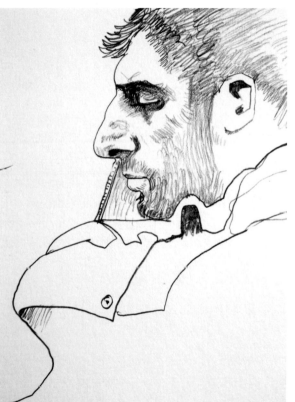

Dibujo a la inversa

Hisanori Yoshida

Cuando pensamos en dibujar, tendemos a pensar en ir aplicando distintos materiales sobre una superficie. El orden normal consiste en ir construyendo la imagen capa tras capa, zona tras zona. Aquí se hace a la inversa. Yoshida se sirve de una técnica poco habitual en este dibujo monocromático: al ir eliminando partes del baño de tinta nos descubre el blanco del papel que hay detrás. Esto, además, cuadra muy bien con el motivo onírico del dibujo. Existen varios procedimientos para hacer un dibujo invertido y todos ellos exigen algo de práctica hasta llegar a dominarlos. Uno de los métodos más sencillos consiste en dibujar sobre el fondo que hemos preparado previamente o sobre un papel de color (con el papel de seda suele funcionar bien) sumergiendo un pincel o una plumilla en una solución muy aguada de blanqueador o lejía.

Yoshida plantea la escena nocturna con la ayuda de unas estrellas titilantes que se entrevén a través del follaje del bosque, unas luces y sombras proyectadas por una luna que no se ve y una profundidad espacial que logra por medio de las detalladas flores que aparecen en primer plano.

 Tonalidad, capas

 Tintas de colores, acuarelas, blanqueador

 Imaginativo, monocromático, experimental

 Paisaje, animales, naturaleza

La lejía u otros blanqueadores pueden estropear con el tiempo los pinceles de pelo natural y corroer el metal de las plumillas. Si nos parece complicado usarlos, podemos emplear en su lugar un lápiz o una cera blancos.

Ver también las páginas 91, 145 y 208.

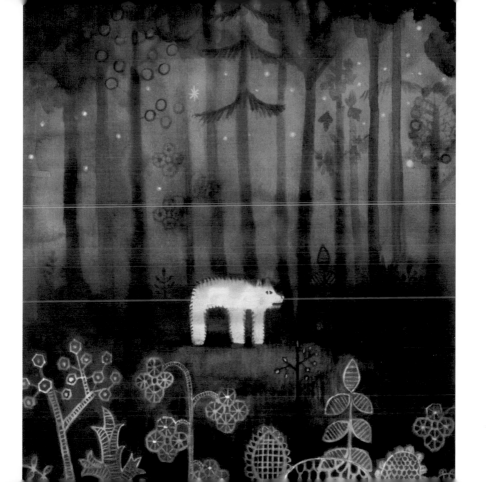

Detalle fotográfico

Sarah Esteje

Un dibujo tan detallado como este solo puede ejecutarse usando como referencia una fotografía. El truco reside en gran parte en dar con la imagen adecuada a partir de la cual trabajar y en seleccionar en qué elemento de ella centrarnos. Esta ilustración de Esteje es un estudio sobre la textura. La fotografía original debe de haber tenido buena resolución, puesto que se ha incluido mucha información y muy detallada con la simple ayuda de un bolígrafo azul. Resulta curioso que no parezca extraño que el ciervo sea azul. Vemos este dibujo del mismo modo que veríamos una fotografía impresa a una tinta: como una serie de gradaciones de tono. Esteje ha elaborado la textura mediante una serie de trazos superpuestos. Los bolígrafos contienen una tinta de consistencia viscosa que, cuando se aplica en trazos densos, acaba formando una superficie de aspecto aceitoso, casi brillante, lo que resulta ideal para representar la piel de un animal.

El dibujo de Esteje está compuesto con elegancia, un factor que está en consonancia con el majestuoso porte del venado. Su mirada atraviesa la página, cruzándose con la nuestra. Esteje ha reducido la imagen a su esencia —excluyendo cualquier fondo que pudiese resultar superfluo— para lograr que nos centremos en el ciervo.

Textura, composición

Bolígrafo

Descriptivo, referencia

Animales

Peter Carrington emplea un lápiz de grafito para obtener un resultado parecido en su ilustración de la página 131.

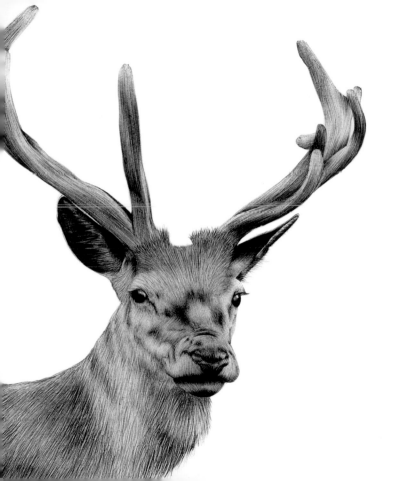

Precisión y detalle

Peter Carrington

Carrington ha empleado los útiles de dibujo más elementales —un lápiz de grafito y una hoja de papel de carta— para esta ilustración, elaborada y ejecutada con tal meticulosidad que parece una imagen impresa. Obsérvese el cuidado por el detalle que se aprecia en el trabajo del lápiz. Ha empleado una serie de estilos básicos para obtener un gran resultado. Al componer esos elementos aparentemente inconexos en forma de columna les ha dado una cualidad casi emblemática. Los aísla en medio del limpio espacio en blanco, pero nos vemos abocados a interpretarlos como uno solo. El uso que hace Carrington de la escala también es importante: estos elementos pueden guardar o no una escala proporcionada entre sí, pero nos parecen "correctos" en relación con el tamaño de la página.

 Línea, composición

 Lápiz de grafito

 Referencia, diseño

 Retrato, aves, texto

En este caso, la uniformidad del trazo sugiere que Carrington ha empleado un portaminas. Si hubiese tenido que parar para afilar el lápiz, se habría interrumpido el ritmo que hace falta para lograr tal precisión en los detalles.

≈5000

I.I.II

Estilos contrastados

Paula Mills

Trabajar sobre papel pautado suele aportar atmósfera al dibujo. Las líneas impresas del papel tienden a guiar nuestra mano —aunque sea de manera inconsciente— para crear algo geométrico. Aquí ocurre justo lo contrario: todos los objetos muestran un flujo natural del trazo que contrasta con la cuadrícula del papel. Este dibujo tiene algo de experimental. Da la impresión de ser una serie de garabatos que salieron tan bien que se les ha concedido la gracia de pervivir como dibujo acabado. Pero esto no significa que el dibujo final no sea exactamente como Paula Mills lo concibió. Ha ubicado algo descentrado el disco multicolor que domina el dibujo y lo ha rellenado con colores planos para que contraste con el fino y detallado relleno lineal que ha empleado en los demás elementos.

 Línea, color, capas

 Rotulador punta fina, papel cuadriculado

 Garabato, diseño

 Aves, estampado

Se puede conseguir un ejemplo parecido con gouache o témperas, ya que están diseñadas para usarlas sobre papel, quedan planas y mates al secarse y se puede dibujar sobre ellas.

Se pueden ver otros ejemplos de contraste entre papel cuadriculado y motivos curvilíneos en las páginas 81 y 83.

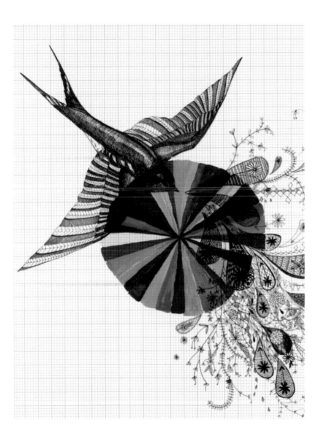

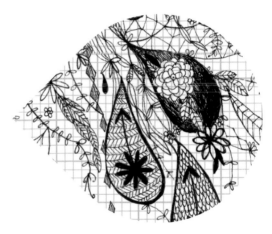

Diseño recreado

Bovey Lee

Este dibujo es un buen ejemplo de cómo se puede aprovechar una influencia y plasmarla gráficamente de una manera distinta e innovadora. El papel recortado de Lee está inspirado en los diseños tradiciones en azul y blanco que suelen encontrarse en muchas piezas de cerámica de estilo chino, pero se le ha despojado de su habitual color azul. Lee nos ha dejado ingeniosas pistas sobre el origen de esta decoración: ha recortado la imagen en el papel con la forma de una vasija de cerámica y ha incluido detalles arquitectónicos que ubican la escena en el sudeste asiático. No obstante, el dibujo recortado muestra una escena contemporánea poblada por personajes inesperados en un diseño de este tipo: un golfista a punto de golpear la pelota, una bañista que levanta su toalla, una mujer que baila... La belleza de esta pieza está en los detalles —la historia que nos descubre— y en la maestría técnica que se requiere para recortar un dibujo tan preciso, con bordes nítidos y un diseño que recuerda a las plantillas de estarcido, y cuyos componentes, a primera vista, parecen encajar a la perfección.

 Línea

 Papel, cuchilla de precisión

 Tridimensional, imaginativo

 Paisaje, gente

Se puede recurrir a Internet para encontrar muchas fuentes de referencia de este tipo de diseños para cerámica.

En la página 115 se muestra un ejemplo de papel recortado con efecto fotográfico.

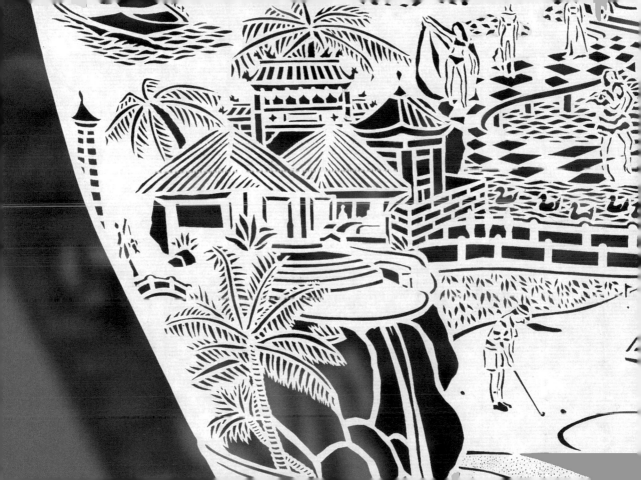

Imagen repetida

Craig McCann

Algunos motivos se prestan muy bien al recurso de multiplicarlos para formar un estampado. En esta imagen, McCann ha transformado un pájaro en una bandada y la ha dispuesto siguiendo una retícula diagonal para generar mayor impacto gráfico. El ave es fruto principalmente de su imaginación —McCann ha jugado con formas y texturas para lograr un efecto visual— pero está basada en la realidad.

McCann ha experimentado con lápices rotos, despuntados a propósito, y con barras gruesas de grafito para generar texturas; luego ha escaneado y reducido el resultado para crear el pájaro. Dibujar a una escala mayor que la que queremos para el dibujo final ayuda a generar trazos de distintos espesores y calidades. Los detalles más finos se han aplicado con un Rotring y, como toque final, se han empleado unos colores apagados

 Composición

 Bolígrafo, tinta negra, digital, lápiz de grafito

 Imaginativo, digital, diseño

 Aves, repetición

Las imágenes se pueden escanear, digitalizar o fotocopiar para reducirlas. Para la repetición de este motivo, McCann ha utilizado la opción de Photoshop *Filtro > Otro > Desplazamiento*.

En las páginas 19 y 163 se pueden ver otras imágenes construidas a base de motivos repetidos.

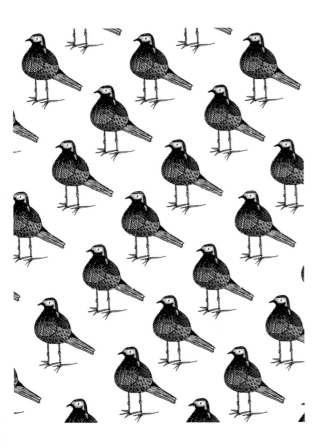

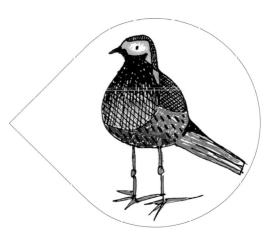

Ilustrar el movimiento

Valero Doval

Doval ha hecho un collage pegando fotografías de zepelines sobre un papel ahuesado. Al usar este papel de tono amarillento ha logrado que los dibujos parezcan más antiguos de lo que son, con lo que hace hincapié en la obsolescencia del motivo central de sus dibujos. También es significativa la ubicación que ha elegido para sus zepelines. El espacio prácticamente vacío que rodea los dirigibles, ese espacio negativo, aporta una cualidad atmosférica que contribuye a describir el movimiento de los ingenios voladores y les da espacio para que floten. Doval ha añadido unos dibujos hechos con espirógrafo y unas líneas dispuestas de manera aparentemente aleatoria para reforzar esta sensación de movimiento por el aire.

 Composición

 Collage, espirógrafo

 Collage, referencia

 Paisaje urbano, objetos

Detalles intrincados

Rosalind Monks

Monks ha usado una línea muy fina para rellenar el complejo armazón del exoesqueleto de este insecto. Parece simétrico, pero los dos lados de intrincados encajes son distintos. Pese a la complejidad del dibujo —que evoca filigranas de encaje o de orfebrería fina—, la ilustración desprende un aire de dibujo hecho a mano, pues efectivamente no se ha dibujado ni modificado con la ayuda del ordenador. El original se dibujó a una escala mucho mayor que la que se ve aquí. Esta es una técnica ideal si queremos que un dibujo muestre mucho detalle: dibujarlo a un tamaño mayor que el que deseamos que tenga la ilustración final y después fotocopiarlo o escanearlo para reducirlo. Muchas ilustraciones se reproducen en formatos reducidos para que se vean más finamente detalladas.

 Línea, escala

 Rotulador punta fina

 Descriptivo, imaginativo, diseño

 Animales

Cuando se trabaja con este nivel de detalle se puede perder de vista la composición general, por lo que conviene usar guías a lápiz para conservar la sensación de espacio y forma.

Paula Mills se ayudó de Photoshop para lograr un tono uniforme en los finos trazos de su ilustración de la página 61.

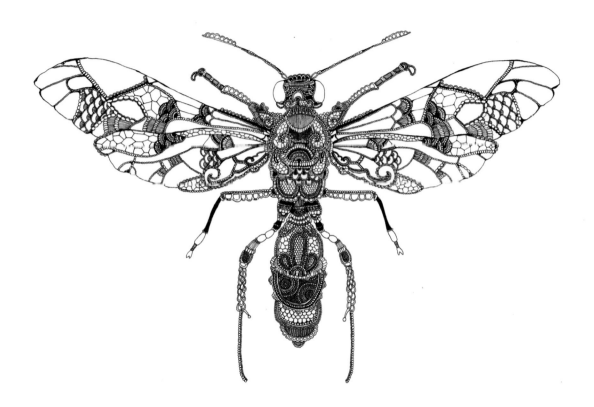

Libro reutilizado

Whooli Chen

Esta es una manera interesante de abordar la ilustración: dibujar en un libro antiguo, directamente en sus páginas o digitalizándolas antes. El hecho de que en este caso el libro se vea tan plano indica que ha sido fotocopiado o escaneado. Chen se ha tomado algunas molestias para disfrazar el libro "real", añadiéndole trazos de lápiz para transformarlo en un dibujo. Pero no ha hecho ningún esfuerzo por retratar a Chopin en consonancia con el aspecto antiguo del libro. Se aprecian con claridad los trazos de rotulador de la chaqueta y la corbata, y el motivo arlequinesco que aparece por detrás es obviamente de otra época. El retrato se ha extraído de un dibujo a tinta y acuarela del compositor que Chen ha volteado digitalmente, tal vez porque la composición funcionaba mejor de este modo. Estas son algunas de las posibilidades que ofrece este tipo de procedimiento.

 Color, sombreado

 Rotulador de fieltro, acuarelas, digital, lápiz de grafito

 Referencia, narrativo

 Retrato, texto

El empleo que hace Chen de signos y símbolos contribuye a la historia que cuenta esta pieza. El corazón sangrante, la mano que espera ser estrechada, una montaña y una tumba evocan las penurias de la vida de este compositor romántico.

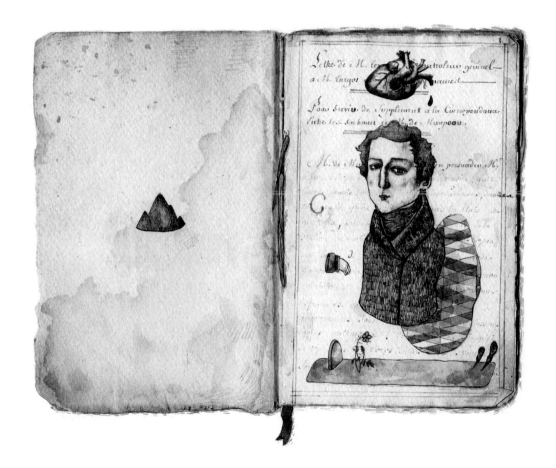

Luz resplandeciente

Fagerholm ha realzado el aire fantástico y sobrenatural de este dibujo mediante la combinación de rotuladores de punta de fieltro y rotuladores fluorescentes para generar una superficie texturada casi luminosa. El éxito de este efecto se debe, al menos en parte, a cómo ha combinado esos materiales. Ha dibujado cada una de las líneas, salvo los óvalos fluorescentes que componen los ojos de los personajes, con un trazo garabateado en vaivén para elaborar una compleja superficie. El suelo y el cielo nocturno están compuestos por un entramado de trazos de tres colores que se arremolinan y se superponen. La piel de las criaturas, de cuatro colores o más, está trazada formando hileras más ordenadas.

Lo verdaderamente ingenioso es el uso que hace Fagerholm del rotulador fluorescente rosa para sugerirnos la extraña luz que emite la gran gema de formas geométricas, que puede apreciarse en la mancha rosa del suelo, entre ambas figuras, y en el resplandor rosa que se refleja en sus cuerpos. La idea de semejante resplandor de luz en un dibujo predominantemente azul oscuro es una genialidad. No es de extrañar que las figuras parezcan estar hipnotizadas.

 Color, textura

 Rotulador de fieltro, rotulador fluorescente

 Imaginativo

 Animales

*En las páginas 91, 127 y 208 se pueden ver otros ejemplos de dibujos que incluyen la idea de una luz que resplandece.*

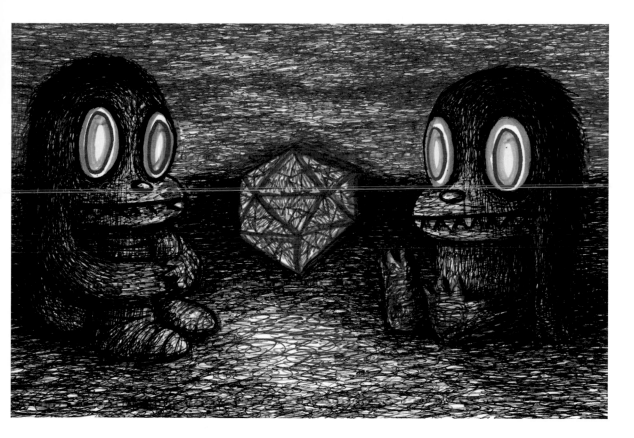

Variaciones tonales

Este curioso retrato está compuesto enteramente por triángulos dibujados con rotulador. Aylward-Davies empezó por trazar un mapa de las zonas que había que colorear para definir sus límites: sin esas guías sería muy difícil ejecutar una ilustración de este tipo. Pese a la planificación, el dibujo tiene mucho de espontáneo. Ha empleado variaciones de tonalidad para distinguir los rasgos faciales: naranja claro para la parte central del rostro y los párpados cerrados y rosa y rojo para los labios y las mejillas. La uniformidad de color de estas zonas queda contrastada por un trabajo más complejo con tonos dorados. Todo ello da lugar a un efecto de mosaico que, unido a la profusión de dorados, evoca el arte bizantino.

 Línea, color

 Rotulador de fieltro

 Imaginativo, garabato

 Retrato

Se pueden ver otras muestras de contornos rellenados con motivos en las páginas 35, 109, 149, 153 y 169.

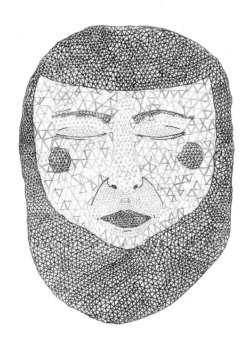

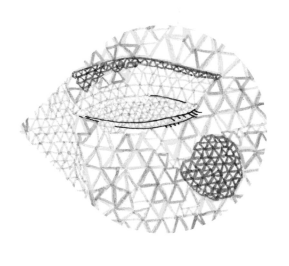

Estilo con sello distintivo

Cheeming Boey

Estos no son dibujos corrientes. Boey ha convertido vasos desechables de poliexpán en piezas artísticas coleccionables aplicándoles su estilo distintivo. El rotulador indeleble que suele utilizar desempeña aquí un papel crucial: su trazo denso, negro, permanente, nítido y uniforme recuerda por su aspecto al de los materiales gráficos impresos. En sus ilustraciones aparecen motivos recurrentes ocultos: conejitos o figuras humanas. Pueden verse, por ejemplo, en el cuello del fénix, las olas del mar o las nubes. Estos recursos, o etiquetas, se han convertido en sellos distintivos del artista. A diferencia de las etiquetas que podemos encontrar en el arte urbano, estas son de una escala tan pequeña que nos pasan desapercibidas. Pero están siempre ahí. Dejar una de estas etiquetas ha pasado a ser uno de los sellos distintivos de Boey, lo que ha convertido a estos vasos en objetos muy solicitados. Pero la obra de Boey va mucho más allá de estas etiquetas. Son muchas las referencias artísticas que le influyen. Sus trazos, negros y nítidos, recuerdan a los grabados japoneses, a los tatuajes y al graffiti; sus punteados tienen un aire pop-art, de noticia de periódico o de cómic. Su peculiar creación artística entra en contradicción con la naturaleza desechable de la superficie que recubre.

 Línea

 Rotulador, superficie reutilizada

 Imaginativo, diseño

 Marina, paisaje, animales, aves

Se pueden ver otros ejemplos de contornos rellenos de motivos en las páginas 35, 109, 147, 153, 159 y 169.

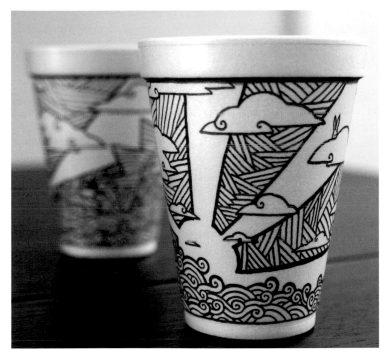
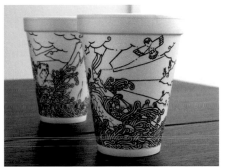
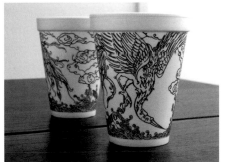

Profundidad espacial

Mark Lazenby

Este dibujo sugiere de un modo muy ingenioso una sensación de profundidad y perspectiva. Al mismo tiempo, queda patente cuál es el origen del papel, con sus capas de páginas de libro y esos bordes amarillentos que aportan riqueza a la composición.

Lazenby escogió determinadas piezas de su colección de papel reutilizado que encajaban con el tema de un jardín estival, y con ellas elaboró este collage por capas, recortándolas con una cuchilla de precisión. Ha vaciado todas las flores del primer plano (la capa superior) menos una, lo que genera unas formas negativas que dejan ver el listado de flora y fauna de jardín impreso en la página posterior. Lazenby ha compuesto el fondo con el recorte de un edificio pequeño en blanco y negro, cuya escala y ubicación en medio del espacio en blanco lo hacen parecer distante.

Línea, composición

Papel reutilizado, cuchilla de precisión

Collage, conceptual

Paisaje

Tendemos a centrarnos más en la técnica que pretendemos utilizar que en la superficie sobre la que vamos a dibujar. Está bien probar a invertir ese hábito de vez en cuando.

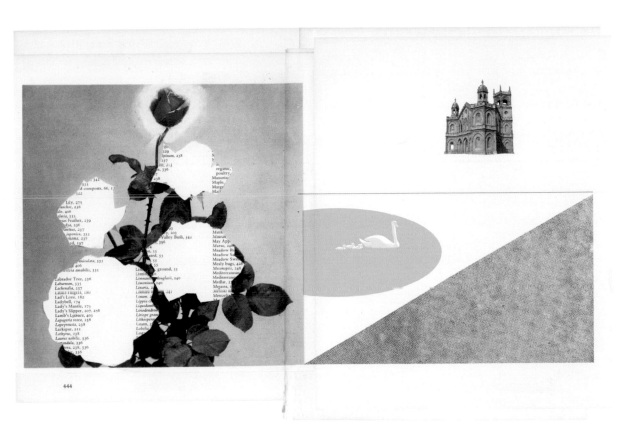

Figuras superpuestas

Jamie Palmer

Esta estilizada ilustración tiene un aire muy orgánico que concuerda con el motivo del dibujo —flores— y con la manera en que se ha ejecutado. Palmer ha superpuesto una serie de motivos circulares, pero sin que sean tantos que la diversidad de sus texturas hagan agobiante el conjunto. Ha rellenado la mayoría de las figuras con trazos levemente curvos hechos a mano, pero otros los ha dibujado con regla para generar líneas en forma de radios o en zigzag. El motivo del dibujo, en combinación con la mezcla de precisión y patrones repetidos le dan a esta ilustración un toque muy japonés.

 Línea, escala, capas

 Rotulador punta fina, rotulador de fieltro, regla, cuaderno

 Garabato, imaginativo

 Naturaleza, estampado, repetición

Puedes usar un compás para dibujar un círculo, pero recuerda que dejarás un agujerito en el papel. Para evitar que esto ocurra, busca un objeto circular de la medida deseada y dibuja alrededor de él.

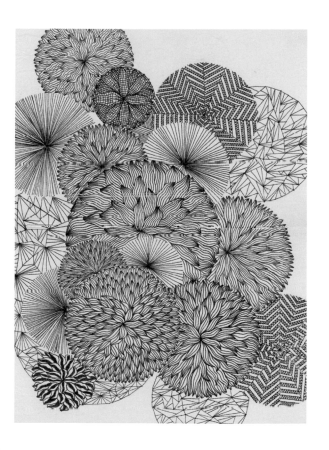

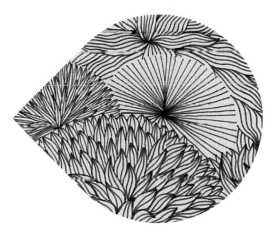

Una imagen, varias historias

Jeffrey Decoster

Varias figuras algo distorsionadas se solapan en esta imagen de actividades deportivas típicamente adrenalínicas. Decoster ha tenido la genialidad de sugerir riesgo dibujando una escarpadura rocosa a la derecha del dibujo y coloreándola en rojo para indicar peligro. Emplea una "cuerda floja" para dividir en dos partes la composición. El grueso de la acción se sitúa por encima de esta curva. Un guante solitario cae por debajo de ella hacia lo que podría ser un mar grisáceo o un terreno rocoso. La línea roja es un recurso muy útil: representa agua, nieve, cornisa y suelo, en función del personaje que se escoja. Los trazos coloreados con los que Decoster ha dibujado las figuras, basándose en fotografías, nos permiten distinguir las diversas actividades que llevan a cabo.

Línea, capas

Rotulador punta fina, rotulador de gel, tintas de colores, digital

Conceptual, referencia

Gente

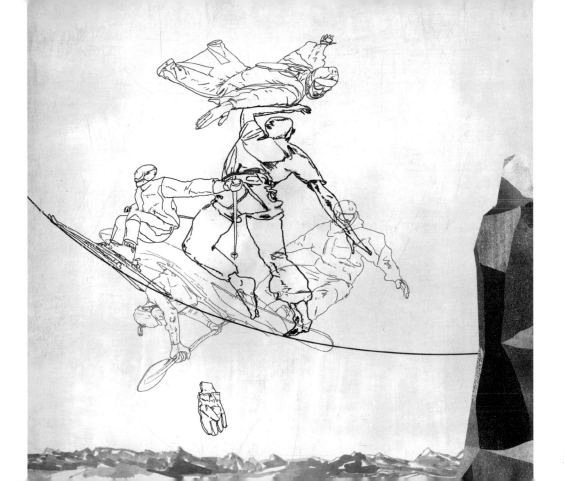

Apps para *smartphone*

Manuel San Payo

Estos dos dibujos comparten motivo, técnica, título (*Thursday Tree*, "árbol del jueves") y autor, pero con resultados diferentes. En esta posibilidad de cambiar rápidamente de manera de dibujar, y con un mínimo de complicación, está la belleza del dibujo digital.

Los dos árboles son esbozos espontáneos hechos a partir de trazos dibujados con el dedo en la pantalla de un *smartphone* o una *tablet*. San Payo ha optado por herramientas parecidas en las aplicaciones que ha utilizado, pero ha modificado los ajustes para generar trazos de distinta naturaleza. Uno (el verde) recuerda a una técnica de rotulador grueso y líneas abruptas; el otro (el rosa) muestra unas líneas más suaves, superpuestas y translúcidas. También contrastan los efectos superficiales de ambos: el dibujo verde tiene textura, mientras que el rosa carece absolutamente de ella. Naturalmente, la textura solo puede ser un efecto sugerido, ya que estas ilustraciones se hicieron en una pantalla plana de vidrio. Lo bueno que tienen los pinceles de estas aplicaciones es que permiten aplicar y superponer capas y texturas de cualquier procedencia, desde fotografías a texturas de pincel que tengamos guardadas. En el dibujo verde, por ejemplo, San Payo ha añadido unas cuantas marcas de dedos aquí y allá.

 Línea, textura

 Smartphone, tablet

 Digital, descriptivo

 Paisaje

Los efectos de textura se pueden llevar un paso más allá si se imprimen los dibujos en distintos papeles. Recuerda que cuando dibujas en un medio digital estás dibujando con luz. Cuando imprimes ese mismo dibujo (es decir, lo reproduces con pigmentos en vez de con luz) los colores pueden quedarte menos luminosos.

Más información sobre cómo dibujar en un smartphone *o una* tablet *en la página 198.*

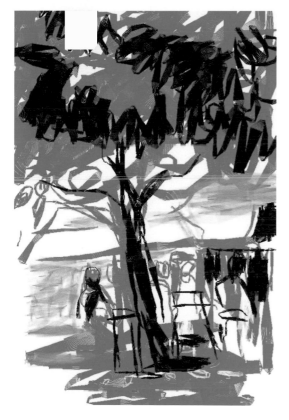

Dibujar el sonido

Frida Stenmark

Dibujar el sonido es un reto interesante. El sonido suele representarse de un modo más abstracto que el que muestra este caso: por ejemplo, mediante el movimiento de la batuta de un director de orquesta, los movimientos de un bailarín o el dibujo que traza el gráfico que se ve en un monitor. Puede concebirse o conceptualizarse el sonido como algo que comprende tanto color como forma. Stenmark ha usado el rosa para representar el sonido que emite un gramófono. Esta antigua máquina de manivela tiene un punto estrafalario, con su característico altavoz con forma de trompa, sobre todo en estos tiempos de tecnología digital. El rosa evoca un sonido cálido, suave y reconfortante. Los trazos de lápiz pueden recordar al crepitar de las irregularidades de los discos de vinilo. La forma de globo puede referirse a la limitación de volumen. El veteado de madera del gramófono y la superposición de la nube rosa de sonido sobre el altavoz se han ejecutado con sutileza. Las líneas de rotulador negro en los contornos de la pieza, que no se han aplicado alrededor de la nube rosa, acaban de redondearla.

 Línea, color

 Lápices de colores, rotulador de fieltro

 Conceptual

 Bodegón

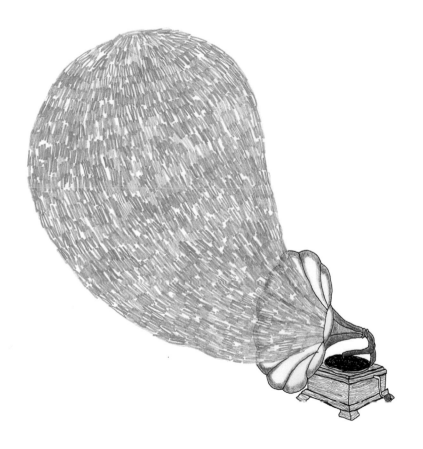

Siluetas

Pablo S. Herrero

Las siluetas son un recurso gráfico con el que vale la pena experimentar. Que funcionen o no depende de la técnica elegida y de la composición. Herrero ha empleado para estas siluetas un negro especialmente denso. Se puede probar con tinta china para lograr un color de intensidad parecida. Esta clase de tinta es indeleble y resistente a la luz, puede diluirse en agua y funciona de manera excelente con pinceles, plumillas y otros útiles que se sumergen en pigmento líquido. Con una simple ramita, un palillo o una pluma de ave empapada en esta tinta se pueden lograr originales trazos y manchas. No obstante, la tinta china no es apta para usar con plumas recargables. También es importante la elección del papel: tiene que ser duradero y absorbente, que soporte ser humedecido varias veces. En los perímetros de estas ilustraciones se puede observar la zona que se ha empapado con agua. De este modo se crea una tensión superficial sobre la que Herrero, en este caso, ha vertido la tinta, pintando con pincel los azules y los negros más aguados. Una vez seco el papel, trazó las siluetas de los árboles con pincel y plumilla. También se pueden conseguir efectos similares soplando sobre gotas de tinta con una pajita de refrescos.

 Línea, composición, capas

 Tinta de colores

 Descriptivo, experimental

 Naturaleza

Se pueden obtener resultados parecidos utilizando acuarela en pastillas poco diluida o papel de trapos (hecho cien por cien de algodón).

El empleo de aguadas de fondo también se muestra en las imágenes de las páginas 55 y 97.
En la página 212 se enseña cómo tensar papel mojado.

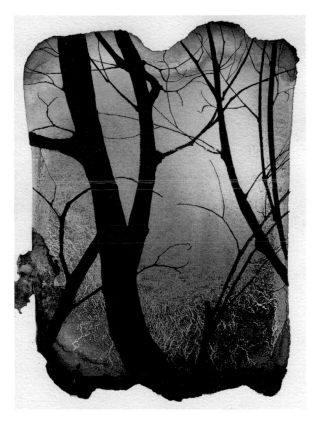

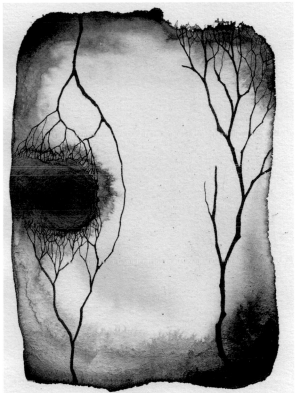

Color aguado

Catherina Turk

Para esta ilustración, Turk ha usado una forma sencilla y la ha repetido una y otra vez hasta llenar la página por completo. Se aprecia claramente su ritmo metódico y da la sensación de que la imagen se ha ido construyendo poco a poco, sin prisa. La elección del color refuerza esa sensación: Turk ha empleado una sutil aguada de rojo y verde, que cambia de una lágrima a otra, en lugar de optar por las versiones intensas y saturadas de esos dos tonos.

Para obtener este tipo de matices conviene usar tintas solubles en agua. Cuando trabajas con lápices solubles, rotuladores-pincel o tintas, la densidad del color suele ser poco uniforme. Unas veces querremos rellenar zonas con color uniforme y plano y otras veces no. El truco reside en practicar ambas técnicas para experimentar todas las posibilidades del material que hayamos elegido y para conocer mejor cuándo aplicar cada una, como en este caso.

 Tonalidad, color

 Tintas de colores, lápices de acuarela

 Diseño

 Estampado, repetición

Los trabajos basados en patrones repetitivos son susceptibles de múltiples interpretaciones. Turk define esta pieza como un dibujo de lágrimas, pero también se puede ver como una imagen aérea de hileras de árboles.

Se pueden ver otras ilustraciones compuestas por imágenes repetidas en las páginas 19 y 137.

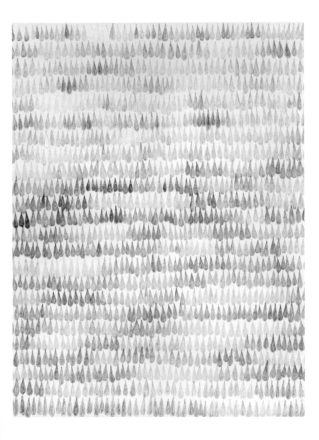

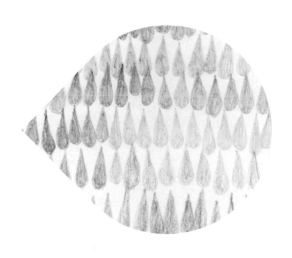

Fondo negro

Sophie Lécuyer

Los dibujos suelen consistir en líneas oscuras sobre fondo claro. Aquí sucede al revés: el fondo es una masa sólida de negro y la imagen está compuesta por líneas blancas. Atreverse con maneras diferentes de abordar la ilustración de vez en cuando, así como jugar con los materiales y las técnicas, nos ayudará a pensar de manera distinta y a probar cosas nuevas.

En el caso de una mancha de negro como la que ha usado Lécuyer se puede dibujar encima o eliminar el negro para dejar ver el soporte. Si se opta por dibujar encima de un fondo oscuro, hará falta un material de dibujo que sea opaco. Una tinta blanca de buena calidad puede servir, así como un lápiz blanco o un rotulador de gel. Si se opta por eliminar la superficie, una técnica que se puede tener en cuenta es la del esgrafiado. Consiste en cubrir la superficie con una capa de material que pueda "rascarse": para ello resultan ideales los pasteles blandos. Se puede usar la punta de un compás, un bolígrafo sin tinta o un clavo.

 Línea, capas

 Papel de color, tintas de colores, pasteles

 Imaginativo, narrativo

 Retrato, naturaleza

Piensa en lo que vas a dibujar y también en con qué lo vas a dibujar. Esta imagen es idónea para representarla en negativo: la pareja puede ser una versión moderna de Adán y Eva o puede tratarse de una escena de fauna nocturna.

En las imágenes de las páginas 23, 41 y 203 también se ha empleado blanco sobre un fondo de color.

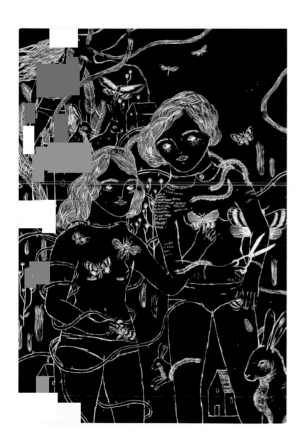

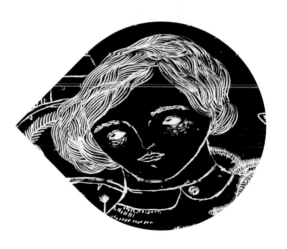

Texturas y matices

Violeta López

Lópiz emplea al máximo la gama de matices en este insólito retrato doble, que es básicamente una imagen en escala de grises. Ha utilizado un papel texturado para añadirle interés visual y conseguir que el veteado entrecruzado de la superficie se aprecie a través de su matizada aplicación del color, sobre todo en los tonos del rostro del hombre y, de un modo menos perceptible, a ambos lados del cuello de la mujer.

La técnica y el uso de los matices son solo una parte de la gracia de esta imagen. Se trata de unos ingeniosos estudios de ambos personajes, que expresan emociones claras. La boca redonda de la mujer indica que está emitiendo un sonido de "oh", y Lópiz duplica esa misma forma en los círculos de las mejillas. Replica también las cejas incrédulas del hombre y su mostacho a la antigua en las rayas de su jersey. Este dibujo se basa en una serie de contrastes: círculos y rayas, mujer y hombre, blanco y negro, melena y calva... y un toque de rojo en medio del gris.

 Tonalidad, textura

 Papel, collage, transferencia

 Monocromático, narrativo

 Retrato

Esta imagen es en parte fascinante porque resulta imposible decir cómo se ha hecho. Puede haberse empleado una técnica de transferencia o calco de texturas. Los botones y el jersey de rayas tienen una superficie que recuerda a los periódicos impresos. Los bordes nítidos entre algunas zonas de color, sobre todo en el cabello de la mujer, sugieren una técnica de collage.

En las páginas 103, 133 y 189 aparecen otros dibujos en los que un color vivo contrasta con el blanco y negro.

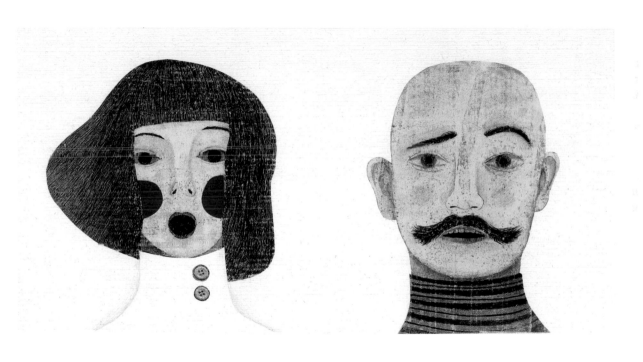

Trampantojo

Caitlin Foster

Ocurre algo curioso cuando uno mira este dibujo: las líneas generan un efecto estroboscópico, tridimensional. Al encerrar el dibujo en una forma geométrica, Foster hace que centremos más en él nuestra atención. Cuando fijamos la mirada, las líneas azules empiezan a abombarse y a fluir por la superficie y crean un ritmo propio. Puesto que las líneas de tinta azul no son de espesores uniformes y que cada una de ellas genera también un patrón, nos da la impresión de que zigzaguean adelante y atrás. Juegan con nuestra mirada. Este es un patrón o estampado hecho a partir de otro patrón.

 Línea, textura

 Tinta de colores

 Abstracto

 Estampado, repetición

En este libro se muestran varias ilustraciones formadas por patrones de motivos gráficos repetidos. Pueden verse unas cuantas en las páginas 35, 93, 109, 149 y 153.

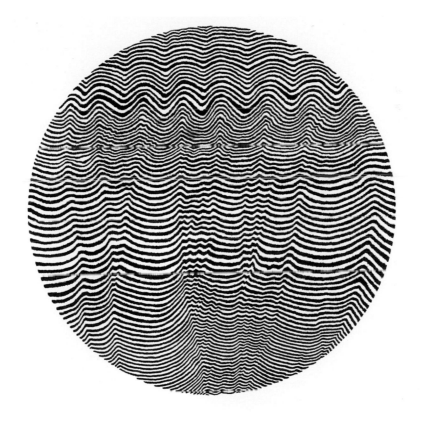

Sutileza aparente

Emily Watkins

El impacto de este dibujo está en los toques de rojo intenso que Watkins ha aplicado en una imagen que, por lo demás, carece de mucha variedad. Watkins ha recortado la sencilla forma del cuerpo de las aves en papeles reutilizados: sobres marrones —algunos con el franqueo incluido— y hojas de papel pautado. Las figuras apenas difieren en otra cosa que en su tamaño, la paleta de color es armónica, casi monocromática, y Watkins ha conservado sutilmente las cualidades de los materiales, limitándose a añadir unas plumas a lápiz que pueden verse en los márgenes del papel pautado y en la suave textura del papel marrón. Todo esto contrasta con la nota de color rojo vivo de los picos y las patas calzadas con botas.

 Color

 Papel reutilizado, rotulador

 Collage

 Aves

Resulta intrigante que algunos de los papeles muestren el texto invertido. Tal vez al principio todas las aves estuviesen mirando para el mismo lado y el dibujo quedase mejor si se las mostraba picoteando en varias direcciones.

En la imagen de la página 69 se muestran detalles dibujados sobre papel reutilizado.
Más información sobre el uso de colores armónicos en la página 210.

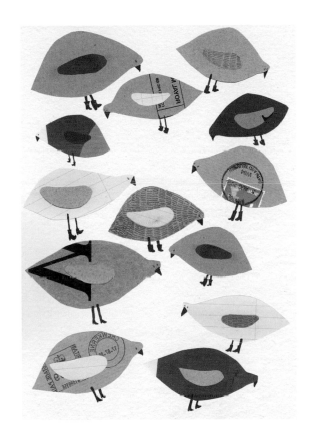

171

Superficie decorada

Sandra Dieckmann y Jamie Mills

Un elefante africano domina esta composición. Tiene algo de extravagante, pero también de salvaje. Ese enorme animal, ahí apretujado en el marco del papel, compone una ilustración interesante. El formato apaisado proporciona espacio para sus grandes orejas. Aunque Dieckmann ha usado una fotografía como referencia, más que copiarla la ha interpretado. Ha decorado el elefante entero con motivos —la piel, las orejas y los colmillos—. Conserva el tono gris que cabe esperar en un elefante, pero ese color normalmente liso está cubierto de motivos lineales de estilo tribal. Las plantas estilizadas y extrañas de Mills aportan color: los colores primarios de las flores son un buen contrapunto para el gris que predomina en el resto del dibujo. Sirven para enmarcar al elefante y aportan profundidad en los puntos donde los tallos se superponen a la figura del animal. Los motivos repetidos y el retrato se llevan bien en este caso, se realzan mutuamente. Dieckmann ha trazado las sencillas líneas a lápiz que recuerdan a los garabatos (triángulos, dameros, galones, puntos, círculos, diagonales, bucles, bordes listados y cierta dosis de simetría) y Mills ha aplicado la nota de color con gouache en forma de pétalos para enriquecer la superficie de la ilustración.

Formato, color, línea

Lápiz de grafito, lápices de colores, gouache

Referencia, garabatos

Animales

Se puede probar un procedimiento parecido dibujando motivos sobre imágenes extraídas de revistas o fotografías. El bolígrafo y los rotuladores indelebles funcionan bien sobre el papel impreso brillante. Si se pretende usar lápices, conviene pasar la imagen a papel mate.

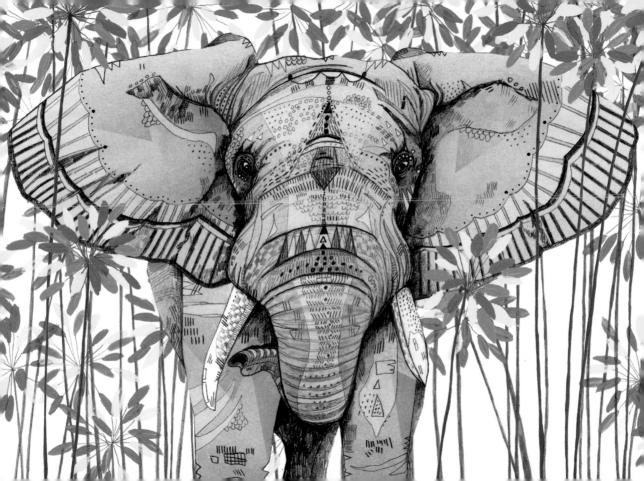

Tonos aguados

Jennifer Davis

El aspecto liviano y sutil de este dibujo de técnica mixta concuerda con su título, *Recuerda*. Davis ha pintado con tonos aclarados y planos en lugar de con matices oscuros de color puro, con lo que ha obtenido un resultado pálido y apastelado. Para mí, describe la naturaleza efímera y aleatoria de los recuerdos. Vemos objetos aparentemente inconexos que flotan en un espacio insustancial. La única sensación de apoyo en el suelo que ha incluido Davis es un poco de sombra bajo las ruedas de la bici y la sugerencia implícita de que el cordel de los banderines está atado justo fuera del marco del dibujo. Al teñir de tonos claros todo el trabajo y al disponer los objetos sobre un fondo liso y despejado de color crema, Davis ha conferido a la imagen un aire neblinoso y onírico. También ha logrado un armonioso equilibrio al reproducir la forma de las ruedas de la bicicleta en los círculos de la flor y el globo de pensamiento del perro, al contornearlo todo con una fina línea gris (un negro aguado) y al distribuir motivos rayados en algunas partes para que contrarresten con el color plano que predomina en el resto de la ilustración.

Color, línea

Lápiz de grafito, pintura

Imaginativo, narrativo

Retrato, animales, bodegón, objetos

Puede ser útil usar a la vez tonos claros y aguados y manchas de color denso. Experimenta primero con ambas técnicas por separado. Gastarás menos pintura o tinta si añades antes un poco de negro o blanco al color. Siempre puedes añadir, pero no quitar.

Se pueden ver más retratos ilustrados en las páginas 59, 167 y 183. Más información sobre colores aclarados y oscurecidos en la página 209.

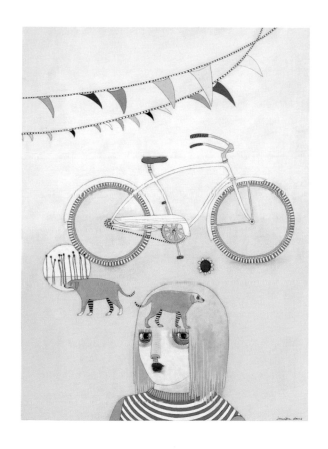

175

Bocetos homogeneizados

Bryce Wymer

Lleva contigo un cuaderno y tendrás siempre un sitio donde bosquejar ideas y probar cosas nuevas. No temas experimentar. Mira estas páginas del cuaderno de Bryce Wymer, por ejemplo. Los dibujos pueden parecer objetos inconexos que no acaban de casar, pero fluyen de manera natural por las páginas. La escala de las distintas piezas no tiene ningún sentido —las cabezas humanas se han dibujado más grandes que una escalera o una chimenea— pero los objetos dispares se interpretan "como uno" debido al empleo uniforme de un bolígrafo negro, un rotulador rosa y un código de etiquetado en todos los dibujos. Wymer ha aplicado a casi todos los objetos un leve sombreado hacia la derecha: esto los afianza y les aporta una sensación de gravedad. Solo uno de los elementos relevantes —el avión— carece de sombra, por lo que parece estar volando. Esta recopilación de objetos derrocha confianza y tiene un toque de humor. Se han hecho experimentos y se han probado posibles soluciones: ese es exactamente el cometido de un cuaderno de dibujo.

 Línea, composición

 Bolígrafo, rotulador, cuaderno

 Imaginativo

 Gente, objetos

En las páginas 31, 67, 73 y 123 pueden verse otras ilustraciones hechas en cuadernos de dibujo.

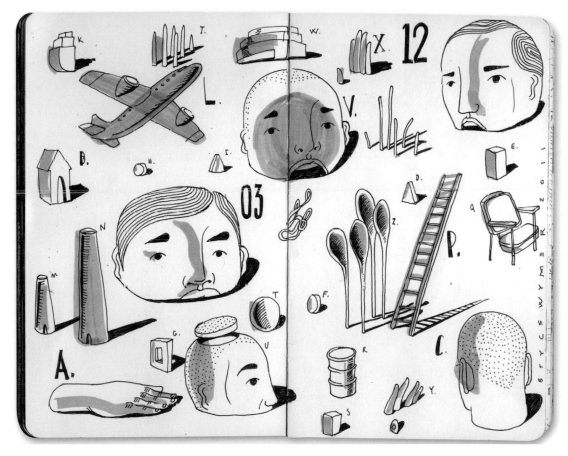

Unificar temas

Fred One Litch

Podemos encontrar fuentes de material para hacer collages por todas partes: fotografías, revistas e imágenes de sitios web como Flickr. El truco consiste en guardarlas, archivarlas y probarlas. Los papeles reutilizados pueden dar pie a ilustraciones interesantes, ya sea dibujando sobre ellos o usándolos directamente. En este caso se han empleado las dos técnicas. Un collage es una imagen compuesta por piezas aparentemente dispares y la gracia está en encontrar un tema visual que las unifique para que funcionen. Aquí se aprecian varios factores homogeneizadores: los colores combinan bien, se han solapado papeles translúcidos para dar lugar a nuevos tonos intermedios y los papeles reutilizados llevan incorporados fragmentos de dibujos. Se han añadido líneas negras encolándolas sobre la superficie. El negro es un componente importante en este collage, pues actúa también como aglutinador de la composición.

 Composición, capas, color

 Papel reutilizado, rotulador punta fina

 Collage

 Naturaleza, estampado, aves

Puedes usar una línea negra como elemento unificador para combinar un dibujo u otro tipo de ilustración con fragmentos de papel manuscrito.

Se puede ver otro ejemplo de collage y dibujo combinados en la página 204.

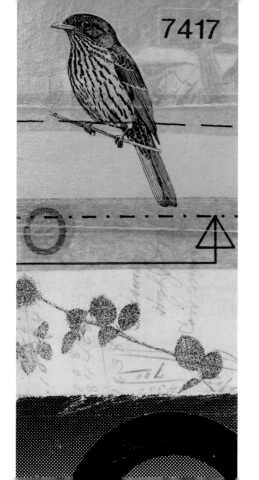

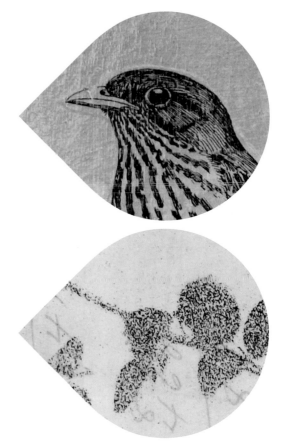

Textura por zonas

Sandra Dieckmann
y Jamie Mills

El antropomorfismo de esta ilustración nos ayuda a conectar con ella. Resulta difícil no atribuirle ciertos rasgos humanos a este oso polar. Dieckmann está especializada en dibujar animales, y esta ilustración forma parte de una serie de Dieckmann y Mills sobre especies protegidas. El oso polar se ha dibujado sobre fondo blanco, lo que resulta ideal para evocar su hábitat nevado. Mills lo ha contrarrestado mediante salpicaduras de color. Visto de manera positiva, parece que el oso se sacuda y expulse gotas de agua; mirándolo por el lado pesimista, parecen gotas de sangre o da la impresión de que la vida se le escapa a raudales. Vale la pena detenerse en el modo en que Dieckmann ha elaborado la textura y las capas de la piel del animal. No ha dibujado los pelos uno a uno, sino más bien por zonas. Los tonos más oscuros, donde se ha empleado el lápiz con más intensidad, corresponden al ojo cerrado, el suave y aterciopelado hocico y el interior de la oreja. Ha aplicado algo de degradado con el lápiz de grafito, pero casi todo el trabajo lo componen patrones lineales: rayas marcadas, líneas más sutiles y también puntas triangulares. Es una manera peculiar de dibujar la piel de un animal, pero lo cierto es que funciona verdaderamente bien y se ha convertido en uno de los sellos personales de estas dos artistas

Línea, textura

Lápiz de grafito, lápices de colores, tintas de colores

Descriptivo, imaginativo

Animales

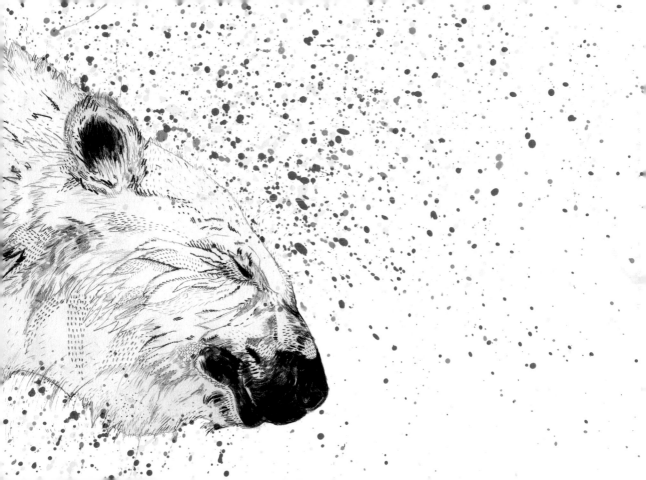

Metáfora visual

Kate Pugsley

Esta combinación engañosamente sencilla de collage y dibujo a lápiz me parece una auténtica metáfora visual. Esa "bandera de dientes" parece algo extravagante y fuera de lugar en medio de la ilustración, pero el título del dibujo —*Nervios*— es un componente crucial a la hora de interpretarlo. Nos obliga a formular preguntas y encontrar respuestas. Las proporciones del personaje sugieren que se trata de una niña, aunque bien podría ser algún tipo de convención estilística. Sea como sea, Pugsley ha creado una narración, un concepto o una metáfora visual con este trabajo. Ha empleado papeles de grosores diversos en su collage, algo que puede apreciarse en el dibujo final escaneado y que contribuye a dar una calidad levemente tridimensional a todo el conjunto: un buen toque final.

 Construcción, color

 Cuchilla de precisión, lápiz de grafito, lápices de colores, papel de colores

 Imaginativo, conceptual, collage

 Retrato

Más ejemplos de retratos ilustrados en las páginas 59, 167 y 175.

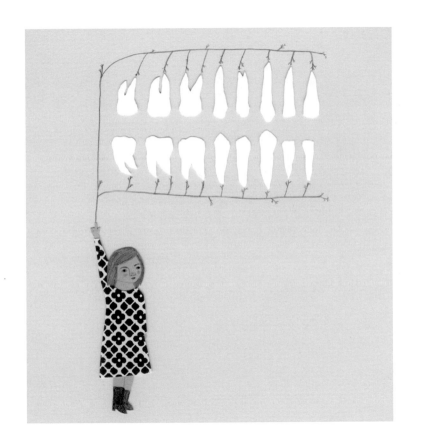

Color inesperado

Nikki Painter

Muchas veces resulta gratificante abordar la ilustración de un paisaje de un modo diferente. Este dibujo de Painter incluye los componentes convencionales del paisaje: primer plano, zona intermedia y fondo, pero parece como si los tres se hubiesen extraído de paisajes diferentes para formar una imagen compuesta. Al montar estos elementos por capas, Painter confiere un aire tridimensional al plano en dos dimensiones y aporta perspectiva al dibujo. No ha empleado colores convencionales: sus rosas, naranjas, amarillos y verdes están superintensificados y avivan las capas frontales. La mirada se ve atraída por la concentración de color que aparece en primer plano, para luego pasar a la zona intermedia, más "diluida", y llegar por último al estampado en blanco y negro del cielo, lo que incrementa la sensación de profundidad de la escena. Las partes no coloreadas y carentes de estampado de este dibujo suponen un contrapunto decisivo para el nivel de detalle que se aprecia en el resto. Es ingenioso el uso que hace Painter de los espacios blancos para generar las formas de los árboles.

 Línea, color, capas

 Tinta negra, lápices de colores, lápiz de grafito

 Descriptivo, diseño

 Paisaje, naturaleza

La imagen de la página 89 muestra también un uso de colores poco naturales, aunque con un enfoque muy distinto del paisaje.

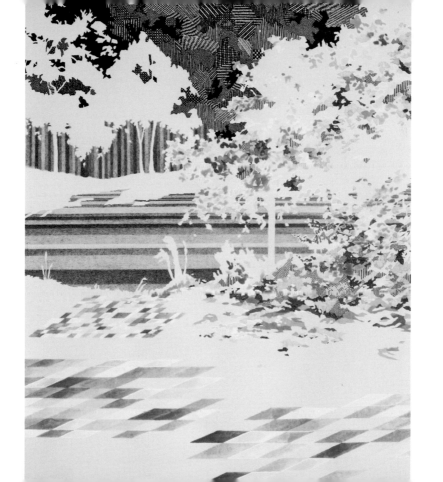

Pistas visuales

Wendy Marchbanks

Casi se puede palpar la idea de paisaje en esta composición abstracta. Pese a que Marchbanks no nos brinda ninguna sensación de perspectiva en su dibujo, sí que nos ofrece las suficientes pistas visuales para que lo veamos como tal. No es habitual ver una composición en la que, a pesar de existir mucho espacio, los objetos estén distribuidos cerca de los márgenes del papel. Y aquí incluso van más allá del marco. Se trata de un juego interesante: hace que volvamos a observar los objetos y que tratemos de encontrarles sentido. Esa manera que tiene Marchbanks de distribuirlos recuerda al papel de pared estampado: se podría recomponer el patrón alineando las dos mitades repetidas del rombo, aunque las ramas del árbol que aparece a la izquierda están incompletas.

 Composición

 Tinta negra, tintas de colores, papel de colores, digital

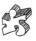 **Abstracto, diseño**

 Paisaje, estampado, repetición

Los detalles de esta serie de formas geométricas, dibujadas con contornos negros y rellenas asimismo de negro plano, sugieren que fueron dibujadas a una escala mucho mayor y después reducidas. La uniformidad de color del camino rosa y del abstracto estanque azul pálido indican que fueron generados digitalmente.

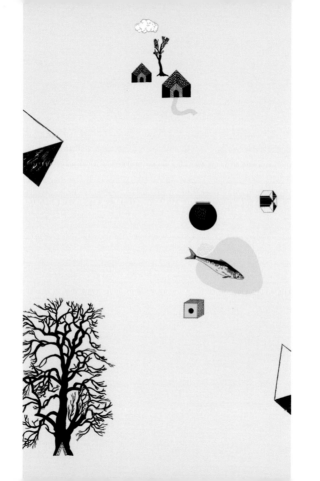

187

Composición descentrada

Donny Nguyen

Aunque está extraído de un cuaderno, este dibujo no tiene nada de "esbozado". Solo los trazos tramados en rojo intenso que componen la sombra de la modelo y los bloques rojos de la sombra del lazo podrían indicarnos que se trata de una ilustración todavía inacabada. La ubicación del dibujo, ni centrado ni limitado a una sola página, es un truco muy útil. La composición puede realzar enormemente un dibujo. Annie, la modelo, parece escrutarnos con la mirada igual que nosotros la escrutamos a ella. Nguyen hace que apartemos los ojos de su rostro gracias al aparatoso lazo de cuadros que lleva, y que dificulta que centremos nuestra atención: la mirada va pasando del fino sombreado de trazos cruzados del rostro a su mirada cómplice y al vivo colorido de trazos rojos con los que se ha plasmado su vestimenta.

 Línea, tonalidad, composición

 Bolígrafo, rotulador punta fina, cuaderno

 Descriptivo, imaginativo

 Retrato

En las páginas 103, 133 y 167 se pueden ver otros ejemplos de colores vivos combinados con blanco y negro.

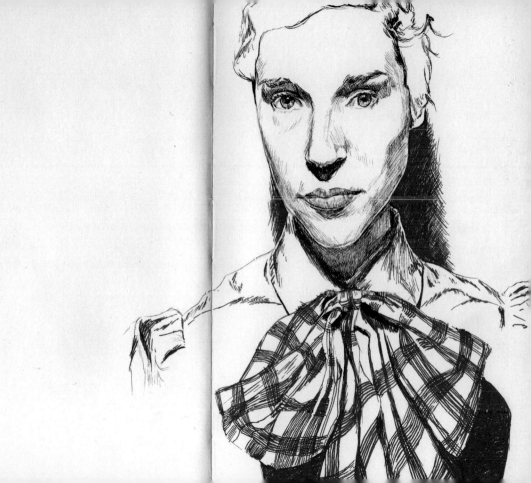

Aprovechar marcas existentes

Diego Naguel

Siempre es bueno tener a mano un buen surtido de papeles reutilizados. Fíjate en sus impresiones: siempre puedes encontrarles un uso. Para este dibujo de un ciervo, Naguel ha usado como base una hoja envejecida, llena de manchas y con la esquina redondeada para aprovechar las marcas de lápiz y los colores y componer con ellos el motivo central de la ilustración. Por lo demás, ha respetado los trazos semiborrados de lápiz, las manchas de cola y el texto impreso que se transparenta al dorso para añadir interés visual a la composición.

Al crear dibujos como este se revalorizan materiales que otros han desechado. Se confiere a la obra un toque de nostalgia y buen hacer, una filosofía del reciclaje. También se logra que el dibujo tenga un aire artesanal.

 Capas, línea

 Papel reutilizado, rotulador punta fina, lápiz de grafito

 Garabato, collage, referencia

 Animales

Si tienes una colección de papeles reutilizados, te será más fácil seleccionarlos si los ordenas por color o textura, y también si separas los que tienen texto y los que no.

Se pueden ver otros dibujos compuestos por capas para sugerir profundidad en las páginas 97, 155, 197 y 204.

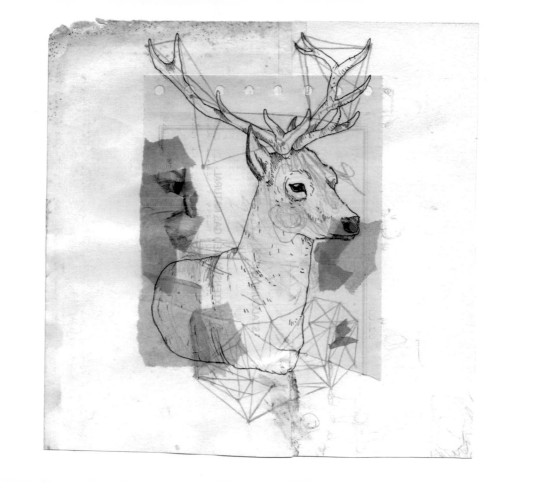

Elementos

Línea

La línea es un elemento fundamental del dibujo. Cualquier técnica que se emplee para marcar una superficie dejará inevitablemente una línea o un punto. Usamos la línea para mostrar aquello que tenemos delante o para representar una idea que tenemos en la mente. Pensemos en el uso que le damos cada día: para esbozar apresuradamente un mapa, para apuntar la lista de la compra, para pintarnos la raya de los ojos o para garabatear cuando estamos distraídos. La línea que trazamos al dibujar, a diferencia de estos usos, formaliza esa marca. Le estamos asignando una tarea específica y le otorgamos autonomía. La superficie que elijas para trazar esa marca así como la técnica por la que optes para dibujar son los puntos de partida que empezarán a definir tu dibujo. Pero, ante todo, lo más importante es que sepas con qué materiales trazar cada tipo de línea. A partir de ahí, hemos de experimentar todo lo que podamos.

Página anterior: Dibujo de Jane Pawalek, Illustrator

Izquierda: Dibujo de Ana Montiel, tinta

Arriba: Dibujo de Frida Stenmark, rotulador punta fina, rotulador de fieltro, bolígrafo y portaminas

195

Técnicas físicas

En términos generales, resulta fácil dividir las técnicas de trazado de líneas en dos categorías: en seco y en húmedo. Además, también tenemos materiales que se pueden usar para "hacer" líneas más que para "trazarlas". La calidad de tus materiales de dibujo es un asunto importante. Si tu proveedor de artículos de bellas artes te lo permite, experimenta con los materiales antes de comprarlos. Un buen vendedor estará encantado de hacerte partícipe de sus conocimientos.

Técnicas en seco
- Lápices de grafito/plomo
- Lápices de colores
- Carboncillo (vegetal o prensado)
- Pasteles secos
- Lápices pastel
- Pasteles grasos
- Rotuladores: de punta fina, de punta de fieltro/fibra, gruesos
- Bolígrafos
- Plumas/plumillas
- Cinta adhesiva
- Digitales: aplicaciones y programas

Derecha: Dibujo de Sara Landeta, técnica en seco

Técnicas en húmedo

- Lápices de colores solubles en agua
- Tinta china (indeleble)
- Tintas de colores (solubles)
- Acuarelas
- Gouache
- Pinturas acrílicas
- Líquido de enmascarar
- Lejía/blanqueador

Otros materiales

- Goma de borrar
- Fijador
- Cuchilla de precisión
- Tijeras
- Compás
- Regla
- Pegamento en barra
- Sacapuntas
- Papel de lija
- Tablero de dibujo
- Pinceles
- Espirógrafo

Derecha. Dibujo de Jeffrey Decoster, técnica en húmedo

Técnicas digitales

Antes de la llegada de las aplicaciones para *smartphones* y *tablets*, gran parte de los dibujos digitales se hacían mediante programas informáticos básicos, normalmente iban insertados en documentos de texto y no eran muy buenos. En el otro extremo del espectro estaban los paquetes que incluían programas muy complejos (y caros) como Photoshop e Illustrator. Estos últimos siguen siendo la principal opción de ilustradores y artistas, pero ahora se pueden comprar con descuentos y también sueltos, desvinculados del paquete. Existe también la alternativa de descargar de Internet programas de código abierto, como GIMP, Picnik, Inkscape o Serif DrawPlus. Como siempre, lo mejor es verlos y compararlos antes de elegir.

Apps para *smartphones* y *tablets*

La cantidad de apps de dibujo que existen hoy facilita sobremanera dibujar en cualquier parte. Aunque los nombres de esas aplicaciones muchas veces sugieren que sirven solo para pintar, lo cierto es que ofrecen muchas posibilidades si lo que quieres es dibujar con ellas. Echa un vistazo, por ejemplo, a Paintbook, Layers, Brushes (una app utilizada por David Hockney), Artrage, Procreate, Paper (de Fiftythree), Sketchbook Express

o Infinite Design. Seguramente, tu elección la dictará el uso que vayas a darle, el precio (aunque algunas de estas son gratuitas) y la plataforma que utilices (iOS o Android). También en este caso conviene que investigues, que leas todas las reseñas que puedas y curiosees los trabajos que han hecho otros con ellas.

Las fotos hechas con teléfono móvil se pueden convertir en pseudodibujos. Con apps como Pencil Illusion, Paper Camera, Etchings, PowerSketch y Halftones (esta última para crear imágenes tramadas de tipo cómic) obtendrás dibujos sin haber tenido que trazar ni una línea.

La impresión de imágenes digitales también da mucho juego. Imprime tus trabajos en papel, recórtalos y crea collages, dibuja sobre ellos, escanéalos o fotocópialos, y si quieres repite estas operaciones hasta el infinito. Combina material analógico y digital, viejo y nuevo, real y virtual...

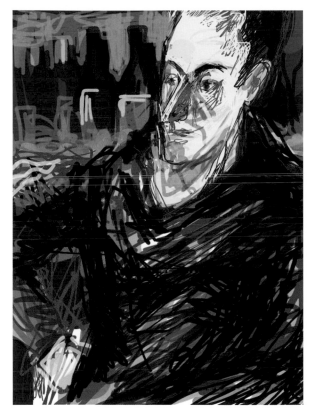

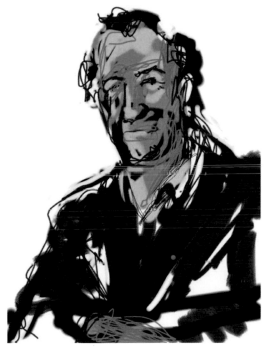

Izquierda y arriba: Dibujos de Manuel San Payo, creados mediante apps y aplicándoles diversos ajustes de grosor de línea, opciones de paleta de colores y capas.

Tonalidades

La línea carece de valor tridimensional. Lo que hacemos al dibujar es emplear tonos intermedios para plasmar formas tridimensionales sobre una superficie bidimensional. Cuando hablamos de tonalidades, también llamadas matices, nos referimos a la gama de zonas claras y oscuras de un dibujo. Dominarlas nos permite conferir a nuestros dibujos una potente sensación de volumen o tridimensionalidad. Todo aquello que vemos en la naturaleza consiste en un tono yuxtapuesto a otro, sin líneas. Si comprendemos esta premisa nos será más fácil conseguir un dibujo que sea cien por cien tonal.

Los matices vienen muy determinados tanto por el material con el que dibujamos como por el material sobre el que lo hacemos. En la imagen inferior podemos ver la misma escala tonal, de más oscuro a más claro: la superior ha sido creada digitalmente y la de abajo se ha dibujado con lápiz de grafito sobre papel rugoso.

Un dibujo hecho con un lápiz muy blando sobre papel texturado tendrá una gama de luces (tonos blancos) y sombras (tonos negros) muy distinta de la de otro que se haya dibujado con un lápiz duro sobre papel de superficie lisa.

Añadir tonalidades

Hay varias maneras de generar matices: entrecruzando líneas, punteando, con rayas y puntos (técnicas en seco) o mediante aguadas (técnica en húmedo). También se puede "rebajar" o aclarar usando una goma de borrar, en el caso de materiales en seco, o usando un pincel mojado o un blanqueador si se trata de una técnica en húmedo.

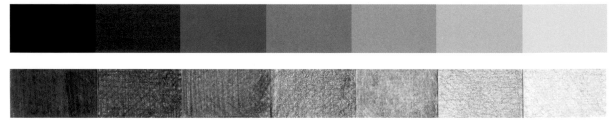

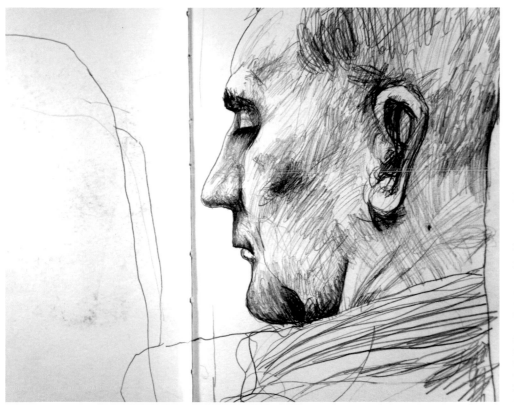

Página anterior: Escalas tonales creadas de manera digital (superior) y con lápiz de grafito sobre papel texturado (inferior)

Izquierda: Dibujo de Steve Wilkin (ver entrada en pág. 122), cuya gama tonal se ha obtenido mediante capas de trazos de lápiz entrecruzados y aplicados con distinta presión

201

Papel

La superficie o el tacto de una hoja de papel —cuán áspero o suave sea— es lo que se denomina "grano". La textura de la superficie puede determinar en gran medida el aspecto de un dibujo, las sensaciones que tenemos durante el proceso de dibujar y el grado de adherencia de los distintos materiales de dibujo. Al igual que existen muchos materiales con los que dibujar, también hay muchos sustratos sobre los cuales hacerlo. La elección de la superficie suele ocupar un modesto segundo lugar respecto a la técnica y los materiales que elegimos para marcar trazos o aplicar colores, pero es importante dominar los gramajes del papel y su capacidad de absorción relativa y saber si su textura se adaptará o entorpecerá la aplicación de la técnica que vas a utilizar.

Tipos de papel

Elegir un papel puede parecerse un poco a ir a comprar ropa o escoger muebles: es importante adquirir un cierto conocimiento táctil de sus cualidades. Frota suavemente una hoja de papel entre el índice y el pulgar, pregúntate si tiene buen tacto y fíate de tu percepción.

La manera en que reacciona un papel cuando se dibuja sobre él depende de su capacidad de absorción y también de su textura y gramaje. En el caso de un papel texturado, por ejemplo, el material de dibujo (sobre todo si es una técnica en seco) solo entra en contacto con las rugosidades elevadas de la superficie. Los papeles de distintos gramajes absorben la tinta en diversos grados y la sensación al dibujar sobre ellos puede variar enormemente. El gramaje del papel se mide en gramos por metro cuadrado, o gm^2. Por ejemplo, el papel para acuarela puede ir de 120 gm^2 a más de 640 gm^2, mientras que un papel de dibujo suele oscilar entre 130 y 220 gm^2.

La fabricación y el contenido en fibra del papel determinarán en gran medida su capacidad de absorción. El mejor papel es el que está hecho cien por cien de algodón. Se llama papel de trapos y soporta bien las técnicas en húmedo. Los de pasta de madera (de la que están hechos la mayoría) son más baratos pero menos duraderos y tienden más a deformarse cuando se los usa con técnicas de dibujo en húmedo. Las distintas colas y aprestos que se añaden al papel durante su fabricación también influyen en la capacidad de absorción y en la resistencia del material.

Página siguiente: Dibujo de Liam Stevens, lápiz blanco sobre papel rojo

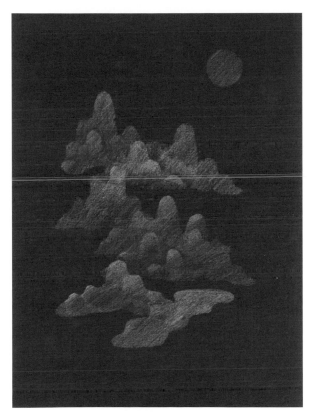

Existen en el mercado muchos papeles diferentes (y otras superficies). Conviene tener a mano un buen surtido de papeles: comprados o reutilizados, blancos, de color crema y de otros colores, lisos, pautados, estampados... Hay hojas de papel sueltas —las fabricadas a mano o los papeles de alto gramaje para acuarela— que pueden ser muy caras, pero también se puede trabajar sin apenas gastar nada en papel. En cualquier buena tienda de materiales artísticos encontrarás catálogos de muestras de papel. Pídeles que te los enseñen y no dudes en preguntar sobre los materiales y las técnicas que mejor se adaptan a cada papel.

El papel de dibujo es un buen papel multiusos. Está disponible en distintos gramajes y tiene una superficie lisa que resulta ideal para trazar líneas con tinta o con lápiz. Los pasteles, en cambio, debido a su poca consistencia, exigen una superficie a la que puedan adherirse bien. Para ello resulta ideal un papel rugoso y con grano, como el Ingres, idóneo también para el carboncillo y la tiza. El lápiz y la tinta, en cambio, se encallarían o tropezarían en el relieve de su superficie y se emborronarían los trazos. También puedes usar papel para acuarela o, como han hecho muchos de los artistas que aparecen en esta obra, reaprovechar otros tipos de papeles.

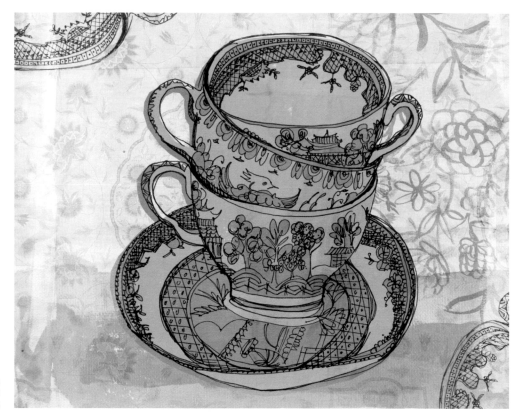

Dibujo de Paula
Mills, fondo de papel
pintado escaneado

Formato y dimensiones

El formato es el tamaño del papel en el que dibujamos. Con esa denominación también se indica la orientación del papel: en dibujo nos referimos a formato vertical o formato apaisado (horizontal).

Los formatos precortados más habituales son los A4 y sus equivalentes estadounidenses (formatos carta y legal), sencillamente porque son los tamaños que más emplean las impresoras y las fotocopiadoras. Muchos de los demás formatos de papel y de cuadernos que existen son variaciones de estos. (Más información sobre tamaños internacionales de papeles en la página 216.)

La siguiente lista te dará una idea de para qué uso yo los formatos estándar, aunque a veces pueden dar un aspecto aburrido o poco original a los dibujos. ¿Por qué no probar un formato no estándar?

- A1 (594 x 841 mm): formato para dibujar al natural en el estudio, puesto sobre un tablero de dibujo o en un caballete.
- A2 (594 x 420 mm): un buen tamaño para trabajar sobre una mesa; el tamaño más grande de cuaderno que uso.
- A3 (420 x 297 mm): el tamaño máximo de cuaderno que se puede transportar con comodidad; puede usarse en algunas fotocopiadoras, pero solo los artistas profesionales y los ilustradores suelen tener fotocopiadoras de este formato.
- A4 (297 x 210 mm): el tamaño más habitual de escáneres domésticos, impresoras y fotocopiadoras, lo que permite copiar o imprimir cualquier dibujo que hagas en este papel; un buen tamaño de cuaderno.
- A5 (210 x 148 mm): tamaño ideal para un cuaderno que quieras llevar contigo a todas partes.
- A6 (148 x 105 mm): un formato ideal de minicuaderno.

Color

La teoría del color es un asunto tan complejo que no sería capaz de resumirla en estas páginas. Aunque lo más importante es emplear el color con alegría y confianza, siempre es bueno tener unos conocimientos básicos sobre el tema.

El círculo cromático

El círculo cromático es un buen punto de partida. Se trata de una versión simplificada del espectro cromático, organizada en forma de círculo dividido en partes, en la que se muestran los colores primarios (rojo, amarillo y azul) y los secundarios que se generan por la mezcla de estos tres (naranja, verde y violeta). Esta forma de representación permite visualizar la teoría del color para comprenderla mejor.

Círculo cromático obra de Kasia Breska. Hemos añadido las letras "P", "S" y "T" para indicar los colores primarios, secundarios y terciarios, respectivamente.

Los colores primarios son aquellos que no pueden crearse a partir de la mezcla de otros colores. Cabe señalar, no obstante, que a la hora de comprar tintas o pigmentos son muchos los nombres que reciben los colores primarios, así como sus calidades. Por ejemplo: rojo carmesí o escarlata, amarillo limón o cadmio, azul cobalto o celeste. La verdad es que la lista es infinita, pero con el uso irás familiarizándote con todos estos rojos, amarillos y azules.

Conviene que conozcas estas diferencias cuando vayas a usar colores primarios y a mezclarlos para crear los colores secundarios y terciarios. También hay que tener en cuenta que obtendrás aquello por lo que pagues. Por lo general, cuanto más caro es el material de dibujo, mayor será la calidad del pigmento, el aglutinante, la mezclabilidad, la longevidad, etc. de los colores. Un gouache de buena calidad, por ejemplo, puede llevar la etiqueta de "para escolares" o "para artistas". Ambos son buenos para trabajar, pero el segundo es mejor.

Los colores secundarios se obtienen mezclando dos colores primarios. Obtendrás de ellos lo que desees en cuanto comprendas las diferencias entre las tintas y los pigmentos de colores primarios. Un buen ejemplo es cómo obtener un buen violeta, algo que a la gente suele salirle mal muchas veces. "¿Por qué el violeta me sale marrón?" es una frase que oigo mucho. El mejor rojo para un violeta (rojo + azul) es el rojo carmesí, que tiene una calidad algo azulada. El rojo escarlata es más amarillento y en cuanto lo mezclas con un azul se convierte en un marrón arcilloso.

Algo parecido ocurre con los verdes (azul + amarillo), que serán más vivos si usas un azul que se acerque más a los verdes y los amarillos en el círculo cromático. Un azul que esté más cerca de los rojos generará un verde más oscuro y sombrío. Aunque tal vez sea eso lo que busques, claro. Como en todo, el secreto está en experimentar.

Los colores terciarios, obtenidos por la mezcla de un color primario y uno secundario, ofrecen infinitas posibilidades cromáticas.

Matices claros y oscuros

Un color puede aclararse añadiéndole diversas cantidades de blanco y puede oscurecerse del mismo modo, pero añadiéndole negro. Nótese que al aclarar el rojo este se convierte en rosa y que al oscurecer el naranja, este pasa a amarronarse (ver abajo).

Un dibujo hecho con matices claros tendrá un aspecto más ligero, tanto en lo referido a la escala tonal como en cuanto a su peso visual. Un dibujo en el que predominen los colores oscurecidos se verá más pesado y severo. Usa ambos sistemas para dar ambiente a tus dibujos (noche/día, soleado/nublado) o, lo que quizás sea más importante, para lograr una gama tonal mayor. Recuerda: los matices no solo existen en la escala de grises, sino también en el color. Si quieres que el color dé un aspecto tridimensional a tus dibujos tendrás que aclarar y oscurecer los colores para obtener matices de color.

Izquierda: Dibujo de Hisanori Yoshida, matices claros y oscuros (ver entrada en pág. 90)

Abajo: El naranja y el rojo presentan la peculiaridad de que al aclararlos u oscurecerlos se convierten en otros colores: el naranja se amarrona al oscurecerlo (superior) y el rojo se convierte en rosa al aclararlo (inferior).

Colores armónicos o relacionados

Estos colores suelen estar juntos en el círculo cromático. Cuando se usan en un dibujo generan una característica sensación de cohesión o armonía..

Colores complementarios

Estos colores se hallan en extremos opuestos del círculo cromático. Con los colores complementarios se logra que un dibujo sea más llamativo, pues cada uno de ellos hace que se perciba más el otro.

Derecha: Dibujo (detalle) de Betsy Walton, colores complementarios

Página siguiente: Dibujo de Hisanori Yoshida, colores armónicos

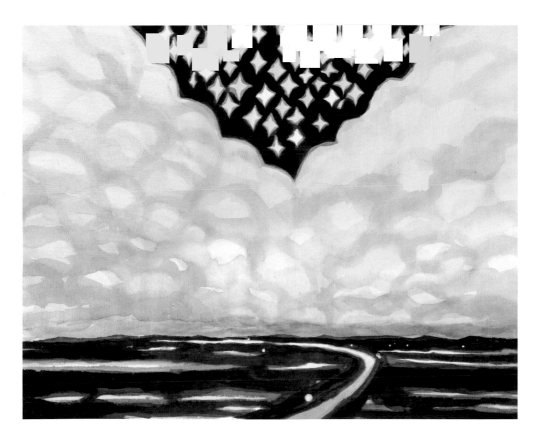

Técnicas

Tensado del papel

En ocasiones te interesará dibujar empleando alguna técnica en húmedo, como con acuarelas o tintas, o querrás pintar un fondo que sirva de base. Hay papeles gruesos con capacidad para absorber bien el líquido y permanecer prácticamente inalterados, pero los papeles de menor gramaje se abombarán y distorsionarán cuando los humedezcas. Si quieres evitar que aparezcan distorsiones —y querrás evitarlo si pretendes escanear tu trabajo, usarlo como base para un collage o enmarcarlo— puedes hacerlo tensando el papel.

Cómo tensar el papel

1. Corta un trozo de cinta de papel engomado para cada borde del papel que quieras tensar. Córtalas un poco más largas que los bordes del papel, para que se solapen por ambos extremos.

2. Humedece bien el papel con una esponja. Eso hará que se suelten las fibras del papel.

3. Pega el papel con la cinta engomada sobre un tablero de dibujo o un tablero de DM que esté limpio. Para hacerlo, moja con la esponja las tiras de cinta engomada, de una en una, y pégalas a lo largo de los cuatro lados de la hoja, de modo que la mitad se adhiera al papel y la otra mitad al tablero.

4. A medida que el papel se va secando y sus fibras vuelven a entrelazarse se tensa su superficie. Esto hace que quede tirante entre las cuatro cintas pegadas y que se mantenga totalmente plano. Después podrás usar cualquier técnica y siempre permanecerá plano.

5. Una vez acabado el dibujo, no lo despegues del tablero hasta que esté completamente seco, pues de lo contrario volverá a combarse o abarquillarse.

Compartir imágenes en la red

Sitios web

Un reciente y positivo adelanto para el dibujo es la posibilidad de acceder a excelentes muestras de ilustraciones a través de Internet. Hay muchísimos artistas e ilustradores deseosos de compartir sus trabajos, y la red supone un buen espacio donde exhibir su portfolio y dar a conocer su trabajo. Si quieres compartir tus dibujos o curiosear en la obra de otros, a continuación te recomendamos algunos de los mejores sitios web para hacerlo.

Flickr.com

Flickr es uno de los sitios más célebres para compartir imágenes en la red, y no exclusivamente fotos. Muchos ilustradores lo utilizan como espacio expositivo para sus trabajos. También es un buen lugar donde contactar con otros, seguirles la pista y comentar sus trabajos.

23hq

23hq es otro sitio para compartir imágenes, un recurso gratuito que permite a la gente compartir, archivar y organizar su material gráfico.

Pinterest.com

Este sitio te permite organizar el material que vayas encontrando por la red. Tiene una interfaz que recuerda a un tablero de corcho y es una buena opción para conservar en un solo sitio cosas a las que de otro modo solo podrías acceder navegando por distintos sitios web. Puedes compartir tus hallazgos o bien mantenerlos en secreto. Aquí es donde me encontraréis colgando dibujos: **pinterest.com/drawdrawdraw/2d**

Behance.net

En Behance se definen como una "plataforma donde exhibir y descubrir trabajos creativos". Lo emplean profesionales, tanto aquellos que hacen los trabajos como los que los compran o los encargan. Aunque no te estará permitido subir tu material (a menos que alguien te invite o te recomiende), es un recurso impagable a la hora de buscar diseños y otros materiales visuales, dibujos incluidos.

Blogs

Los blogs de artistas son otra fuente estupenda donde encontrar ideas de dibujo. Normalmente están gestionados por un individuo, por lo que te harás una idea de los intereses, el estilo, las fuentes de inspiración y demás datos de esa persona. Suelen encontrarse enlaces que llevan a ellos en las propias webs de los artistas.

Puedes plantearte empezar a llevar un blog de dibujo propio, pero si no quieres dedicarle demasiado tiempo, prueba Twitter.com (una red social a la que muchas veces se la denomina de "microblogging"). Allí hay mucha gente que publica enlaces a trabajos de dibujo. El truco está en seguir a la gente que interesa. Puede llevarte un tiempo tejer una buena red de contactos, pero vale la pena.

Instagram

Instagram es una red social en la que se comparten fotografías. Puedes usarla para publicar fotos de tus bocetos o de las ilustraciones acabadas. La aplicación te permite realizar algunas acciones básicas de edición de imágenes como recortar, encuadrar, rotar o aplicar filtros antes de hacer públicas las fotografías de tus ilustraciones. Los comentarios que recibas de los demás pueden ser muy valiosos para tu trabajo, y si usas etiquetas como #drawing o #dibujo (o cualquier otra que lo describa), será mucho más fácil encontrarlo y más visible. También puedes usar Instagram para postear tus fotos en Twitter y Facebook a través de la aplicación.

Yo te puedo dar un empujoncito para que empieces con:
twitter.com/drawdrawdraw
drawdrawdraw-drawdrawdraw.blogspot.co.uk

También vale la pena echar un vistazo a las páginas de Facebook de artistas, así como crear la tuya propia (www.facebook.com).

Captura de pantalla de una página de la cuenta de la autora en 23hq

Formatos internacionales de papel

Son tres los sistemas de formatos de papel que más se usan a nivel mundial: la serie de la International Standards Organization (ISO), que se utiliza en todo el mundo excepto en Estados Unidos, Canadá y Japón, el sistema del American National Standards Institute (ANSI), que se usa en Estados Unidos, y el Japanese Industrial Standard (JIS), que se usa en Japón y Taiwán. El sistema Canadian Standard (CAN) utiliza los formatos de papel del ANSI pero redondeados por medidas de 5 mm.

Series ISO

El sistema ISO está basado en el sistema métrico decimal. Consta de cinco series de formatos de papel. La serie A es la más conocida e incluye el A4, el formato estándar de papel de carta europeo. La menos usada es la serie B que consiste en formatos intermedios entre los de la serie A. La serie C se usa principalmente para sobres, tarjetas postales y carpetas. Un sobre C4, por ejemplo, se utiliza para contener hojas A4 sin plegar. Las series RA y SRA las emplean sobre todo las imprentas. Se trata de hojas de papel sin recortar que permiten el agarre, el guillotinado y la impresión a sangre. Las prensas de impresión no pueden imprimir una hoja de papel hasta el mismo borde porque el exceso de tinta originaría problemas, de modo que se usan estas hojas de mayor tamaño que pueden guillotinarse a su tamaño final una vez impresas.

Series ANSI

El sistema ANSI, adoptado en Estados Unidos en 1995, se basa en el formato estándar *US Letter*, que se denomina ANSI A (y que en otros países se suele llamar también *American Quarto*). El formato *US Ledger/Tabloid*, que ya existía previamente, está incluido en la serie ANSI B. No obstante, los formatos de papel más comúnmente utilizados en Estados Unidos son tamaños de hoja "sueltos" como *letter* (carta), *legal*, *ledger*, *tabloid* (tabloide) y *broadsheet* (sábana).

Series JIS

El sistema JIS consta de dos series de tamaños de papel: la JIS A y la JIS B. La serie A es idéntica a la serie ISO A, pero la serie B es completamente distinta; los formatos son 1,5 veces mayores que los correspondientes a la serie A.

Serie ISO A de tamaños de papel

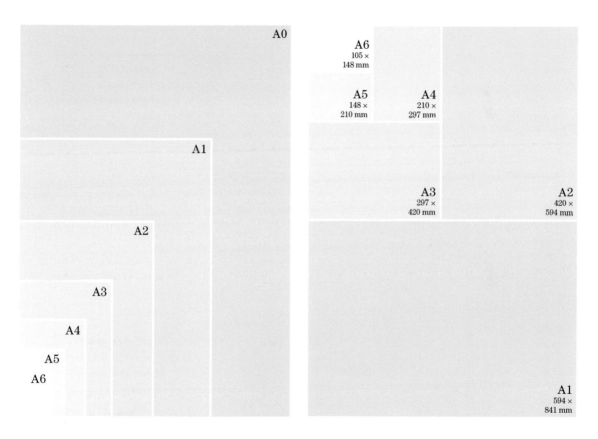

25 × 38 in

23 × 35 in

19 × 25 in

Broadsheet 17½ × 22½ in

Tabloid/Ledger 11 × 17 in

Letter 8½ × 11 in **Legal**

8½ × 14 in

Graduación y clasificación de los lápices

La distinta dureza de los lápices se mide en grados. La cantidad de grados de dureza disponibles varía de un fabricante a otro y de una gama de lápices a otra. Los grados no son siempre uniformes, no existe un estándar oficial que los fije.

El sistema que emplean la mayoría de los fabricantes europeos y las empresas norteamericanas que producen lápices para artistas suele abarcar desde el 10B (el más blando) hasta el 10H (el más duro). La B viene de *black* (negro) y la H, de *hard* (duro). También existe un grado F, de *fine* (fino) o *firm* (firme). En la escala que va del 10B al 10H, el F y el HB están en el medio.

En Estados Unidos se emplea también un sistema solo numérico, en general para lápices de oficina. La escala va del 1 al 4, donde el 1 tiene la mina más blanda y el 4, la más dura. En la tabla que mostramos a la derecha se indican los equivalentes aproximados entre estos dos sistemas.

Estados Unidos	Europea
1	B
2	HB
2.5	F
3	H
4	2H

Izquierda: Tamaños de papel estadounidenses

Colaboradores

Ana Montiel
http://www.anamontiel.com

Angela Dalinger
http://angeladalinger.tumblr.com
http://angela-dalinger.jimdo.com

Betsy Walton
betsy@morningcraft.com
http://www.morningcraft.com

Bovey Lee
http://boveylee.com
http://boveylee.wordpress.com

Bryce Wymer
http://brycewymer.com
http://brycewymer.blogspot.co.uk

Caitlin Foster
http://caitlinfoster.tumblr.com

Carine Brancowitz
http://www.carinebrancowitz.com
http://facebook.com/carinebrancowitz

Catherina Turk / dear pumpernickel
http://catherinaturk.blogspot.com
http://www.etsy.com/shop/
 dearpumpernickel

Cheeming Boey
boey@iamboey.com
http://iamboey.com
http://www.facebook.com/
 BoeyCheeming
http://twitter.com/iamboey

Chris Keegan
info@chriskeegan.co.uk
http://www.chriskeegan.co.uk

Craig McCann
http://www.fishink.co.uk
http://www.fishinkblog.wordpress.com
http://fishink.carbonmade.com/
 projects/4182518

Dain Fagerholm
http://dainfagerholm.com

Dale Wylie
dale_wylieone@hotmail.com

David Gómez Maestre
http://www.davidgomezmaestre.com/web

Diego Naguel
http://www.diedie.com.ar

Donny Nguyen
donny@donnynguyen.com
http://www.donnynguyen.com

Emanuele Kabu
tet5uo@hotmail.it
http://www.emanuelekabu.org

Emily Watkins
http://www.emily-watkins.co.uk

Fred One Litch
freddiethepainter@yahoo.com
http://www.flickr.com/photos/34700121@N04

Frida Stenmark
fridastenmark@gmail.com
http://ohmondieu.blogg.se

Hisanori Yoshida
hisanoriyoshidajp@yahoo.co.jp
http://hiruneweb.com

Hollis Brown Thornton
http://www.hollisbrownthornton.com

Isaac Tobin
http://www.isaactobin.com

Jamie Mills
http://jamiemillsillustration.
blogspot.co.uk

Jamie Palmer / Pen & Gravy
penandgravy@gmail.com

Jane Pawalek
janepawalek@rocketmail.com

**Jean-Charles Frémont /
have a nice day**
http://www.haveaniceday.me
http://works.haveaniceday.me
http://bealooser.tumblr.com
http://handgif.tumblr.com
http://motsgif.tumblr.com
http://motsgifcolors.tumblr.com

Jeffrey Decoster
http://www.jeffreydecoster.com

Jennifer Davis
http://www.jenniferdavisart.blogspot.com
http://www.jenniferdavisart.com

Julia Pott
http://www.juliapott.com

Jung Eun Park
red-colored@hotmail.com
http://www.jungeunpark.com
http://jungeun.tumblr.com

Kasia Breska
http://twitter.com/PencilBoxGirl
http://pencilboxgirl.blogspot.co.uk
http://pinterest.com/pencilboxgirl/pins

Kate Pugsley
http://www.katepugsley.com

Kaye Blegvad
http://www.kayeblegvad.com

Kelly Lasserre
http://www.kellylasserre.com

Kristen Donegan
http://bkdonegan.blogspot.co.uk

Leah Goren
http://www.leahgoren.com

Liam Stevens
liam@liamstevens.com
http://www.liamstevens.com

Lisa Naylor
lisanaylorartist@hotmail.com
http://www.lisanaylorartist.co.uk

Lyvia Aylward-Davies
lyviaalexandra@me.com
http://oliverandlyvia.tumblr.com

Manuel San Payo
manuelsanpayo@me.com

Marina Molares
marinamolares@gmail.com
http://marinamolares.com

Mark Lazenby
mark@marklazenby.co.uk
info@gloryillustration.com
http://www.marklazenby.co.uk
http://www.gloryillustration.com

Nayoun Kim
nyhy0616@gmail.com
http://nykillustration.blogspot.kr
http://www.nayounkim.com
http://society6.com/NayounKim/prints

Nikki Painter
http://nikkipainter.com

Olya Leontieva
leontieva.olya@gmail.com

Pablo S. Herrero
http://lasogaalcielo.blogspot.com.es

Paolo Lim
paolo.y.lim@gmail.com
http://www.supersteady.org

Paula Mills
http://www.paulamillsillustration.com

Peter Carrington
peter.carrington@ymail.com
http://petercarrington.co.uk
@PeterCarrington

Pia Bramley
hello@piabramley.co.uk
http://www.piabramley.co.uk
http://www.piabramley.tumblr.com

Rosalind Monks
info@rosalindmonks.com
http://www.rosalindmonks.com

Sandra Dieckmann
http://www.sandradieckmann.com
http://sandradieckmann.blogspot.com
http://www.etsy.com/shop
@sandradieckmann

Sara Landeta
http://www.saralandeta.com
http://www.facebook.com/pages/
 Sara-Landeta-Artista/139206052849076

Sarah Esteje
http://abadidabou.tumblr.com

Sophie Leblanc
http://www.sophieleblanc.com

Sophie Lécuyer
mllesophielecuyer@gmail.com
http://sophielecuyer.blogspot.com
http://sophielecuyer.ultra-book.com

Stephanie Kubo
mail@stephaniekubo.com
http://www.stephaniekubo.com

Steve Wilkin
steve.wilkin@btinternet.com
http://www.stevewilkin.co.uk

Timothy Hull
http://www.fridaynotes.com

Valerie Roybal
http://valerieroybal.com
http://valerieroybal.tumblr.com

Valero Doval
http://www.valerodoval.com

Violeta López
violopiz@yahoo.es
http://www.violetalopiz.com

Wendy Marchbanks
wendy@marchbanks.co.uk

Whooli Chen
http://www.behance.net/whoolichen

Índice alfabético